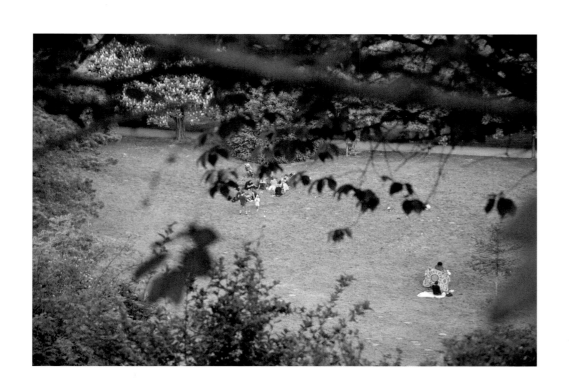

BILDERBUCH

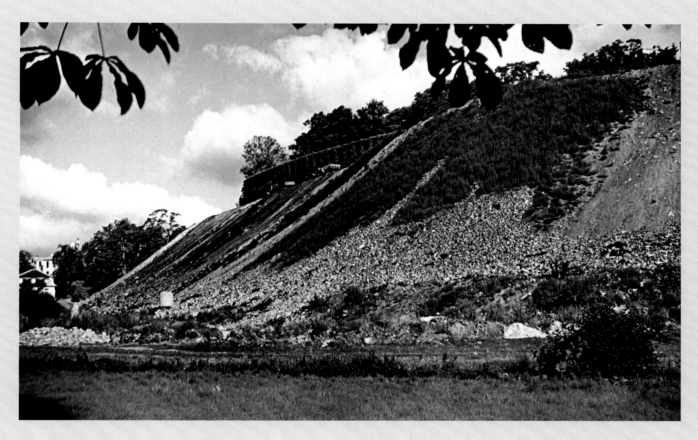

Wie dieses Bild mit brutaler Nonchalance lehrt, wird die Schöne Aussicht eben mit dem Trümmerschutt aus der Innenstadt verbreitert. An der Grenze zwischen Stadt und Aue exponiert sich das alte Kassel als erkaltete Lava. |
As this image shows in a brutally nonchalant way, Schöne Aussicht is being widened using the rubble from the city centre. On the boundary between the city and the Aue, old Kassel lies exposed to the elements like cooled-off lava. |
Comme nous l'enseigne cette image avec une brutale non-chalance, la rue Schöne Aussicht a été élargie avec les décombres du centre ville. À la limite entre la ville et la Aue, la vieille ville de Cassel se dresse comme une masse de lave figée.

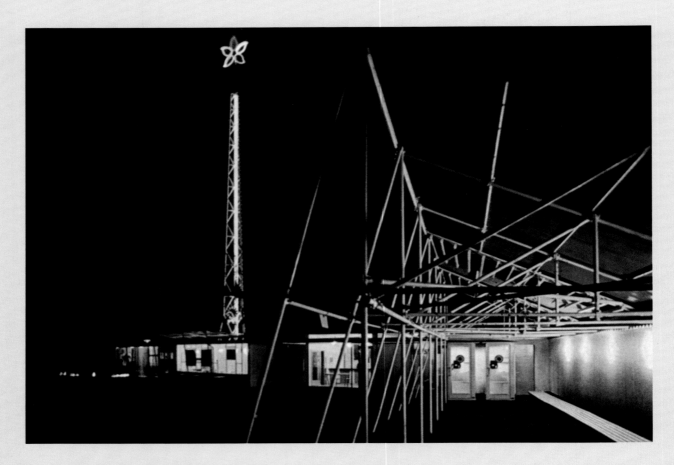

Hyperfunktionale Ausstellungsarchitektur bei der Bundes-
gartenschau 1955. | Hyperfunctional exhibition architecture
at the National Garden Show in 1955. | Un espace d'exposition
hyperfonctionnel lors du l'Exposition horticole allemande
de 1955.

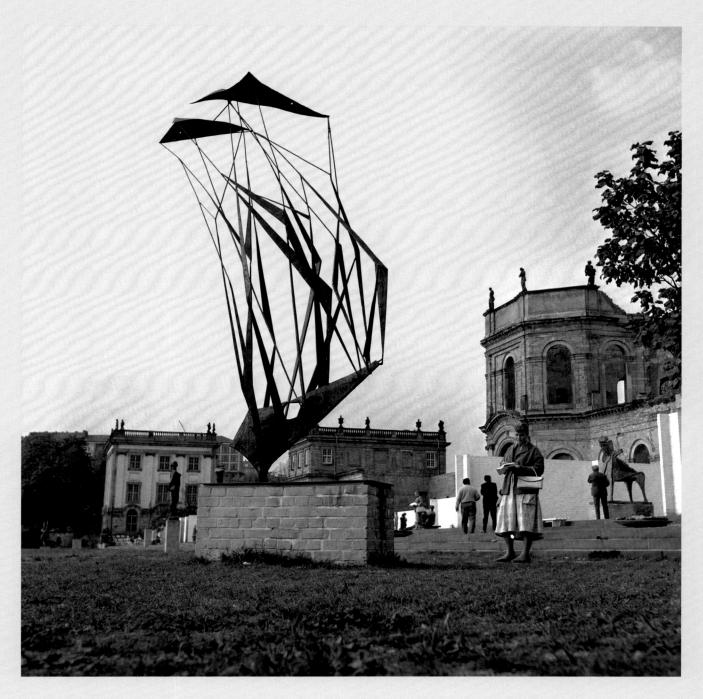

Auf der Karlswiese, im Hintergrund die ausgebrannte
Orangerie, konsultiert eine Besucherin der documenta 2
den Katalog angesichts der Skulptur »Gli Aquiloni« (1958)
von Edwin Scharff. | On Karlswiese, with the burnt-out
Orangery in the background, a visitor to documenta 2
is consulting the catalogue while viewing the sculpture
»Gli Aquiloni« (1958) by Edwin Scharff. | Sur la Karlswiese,
avec à l'arrière-plan les décombres de l'orangerie incendiée,
une visiteuse de la documenta 2 consulte le catalogue
devant la sculpture « Gli Aquiloni » (1958) d'Edwin Scharff.

Kassel, 2007

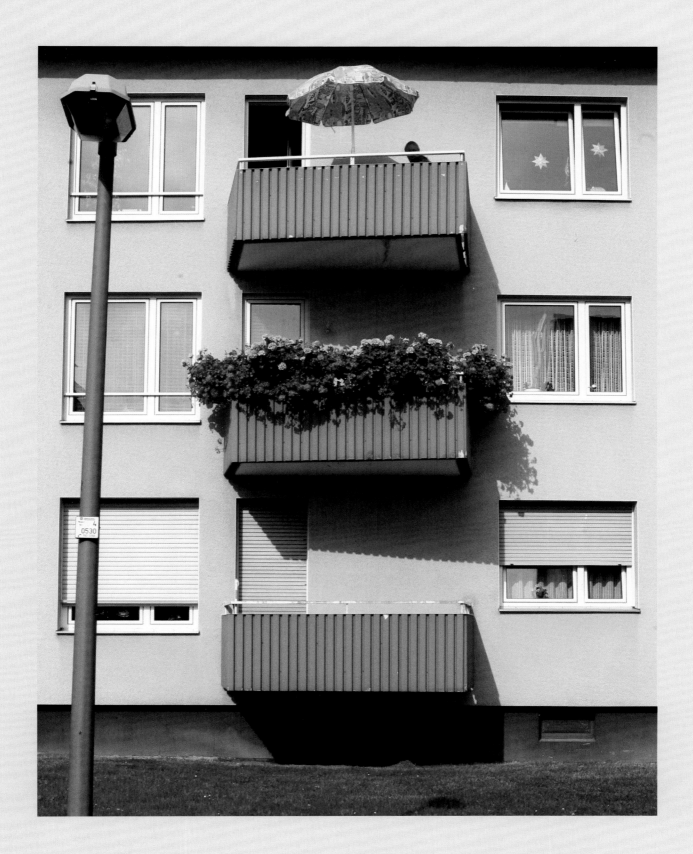

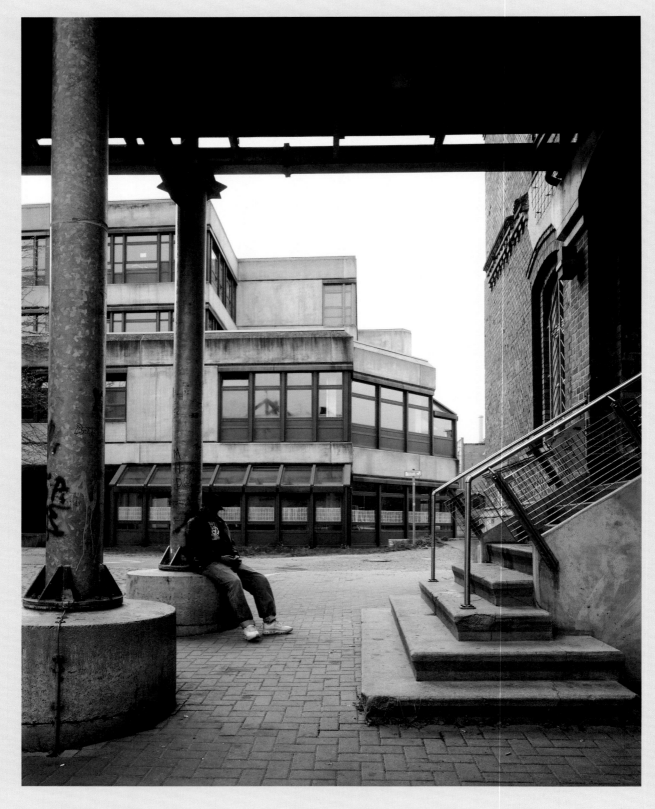

Kulturzentrum Schlachthof
Cultural Center Schlachthof
Centre Cuturel, Schlachthof

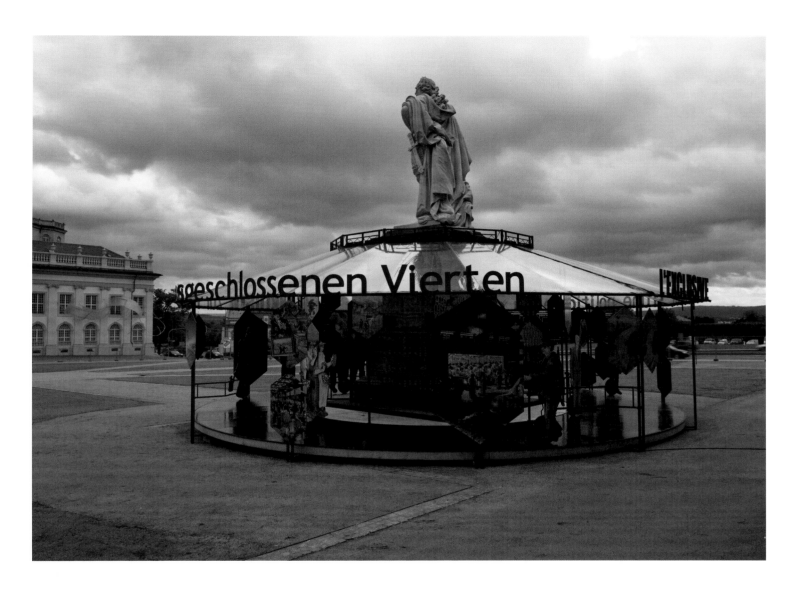

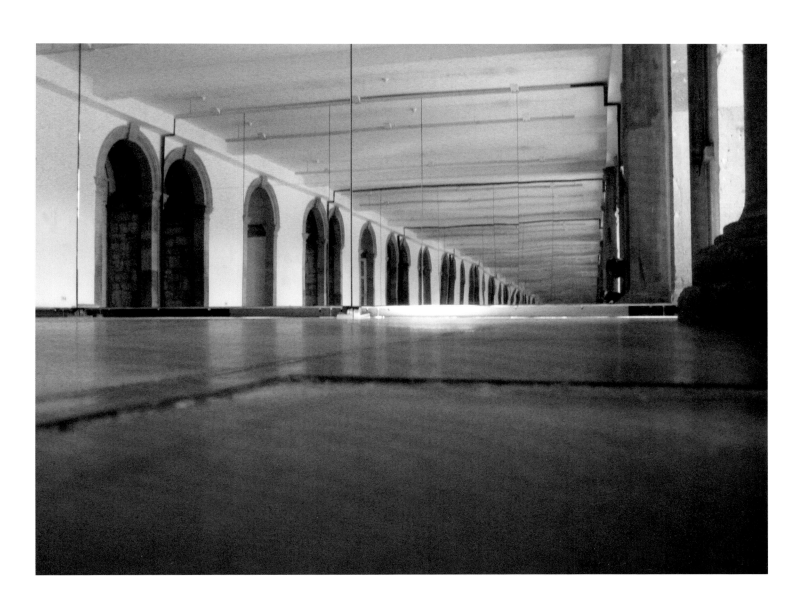

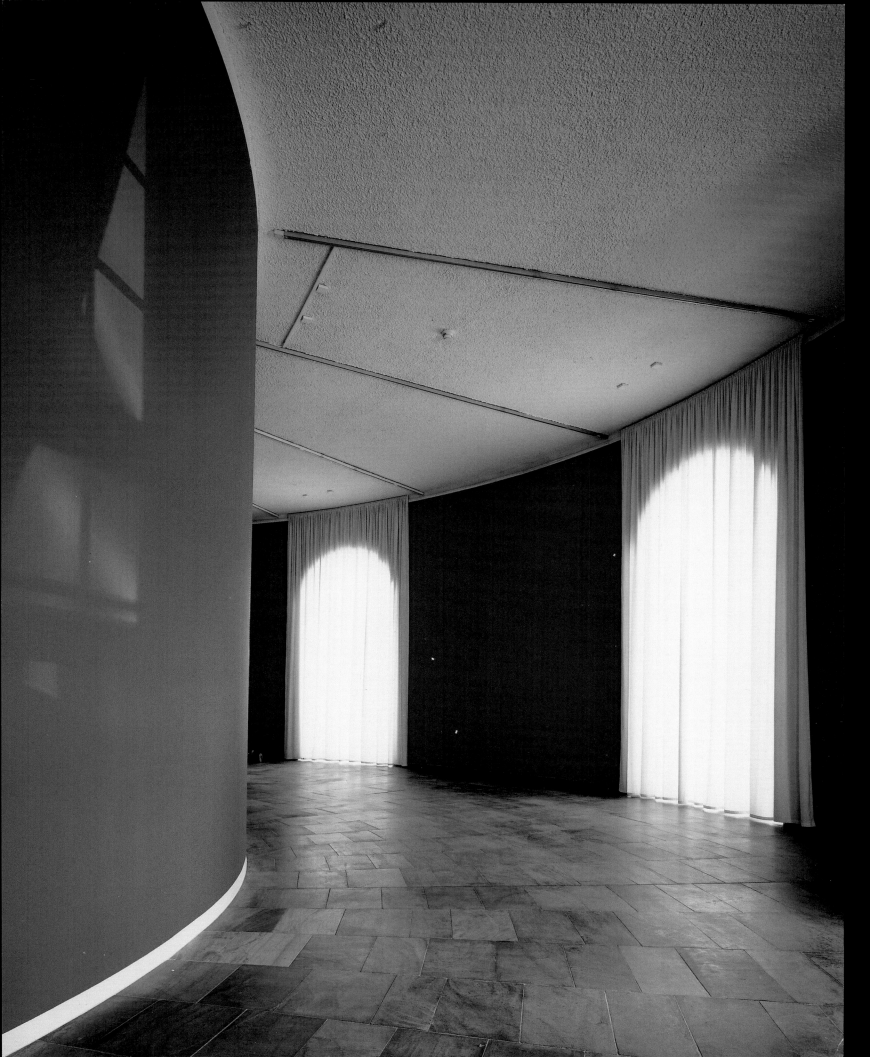

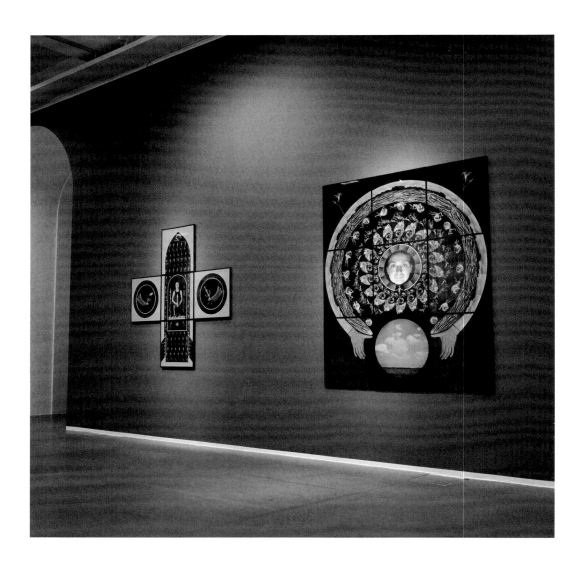

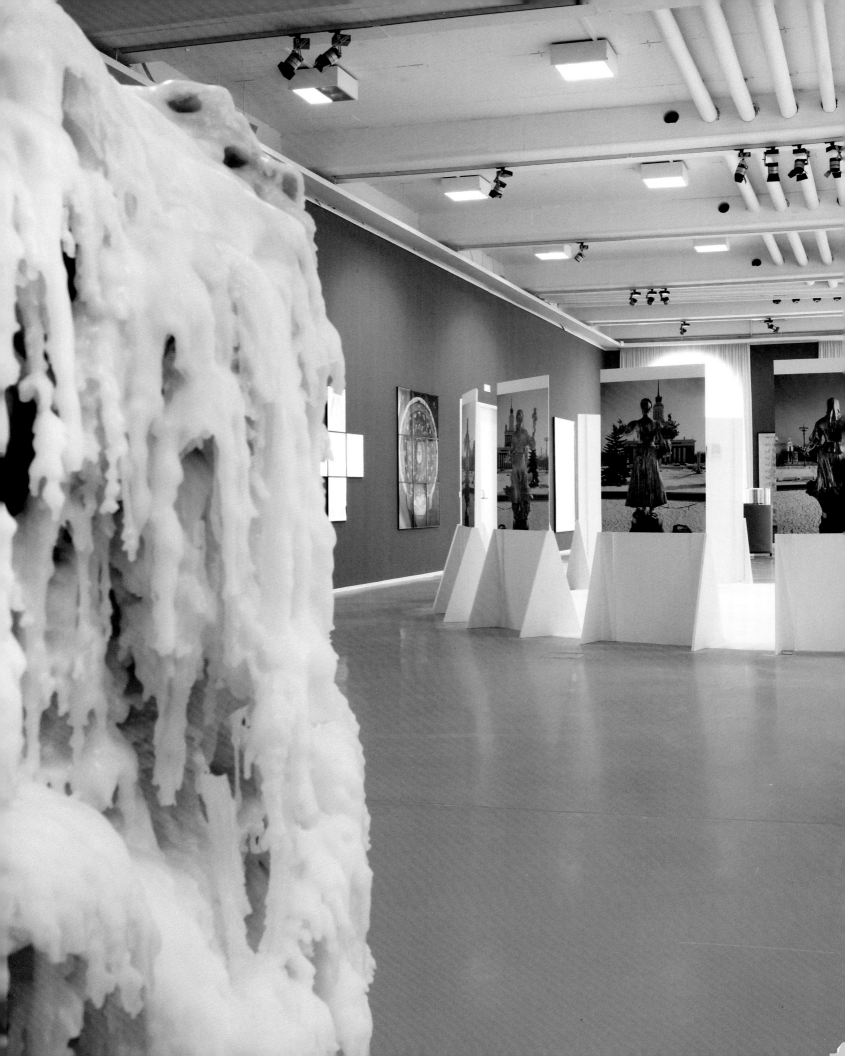

24

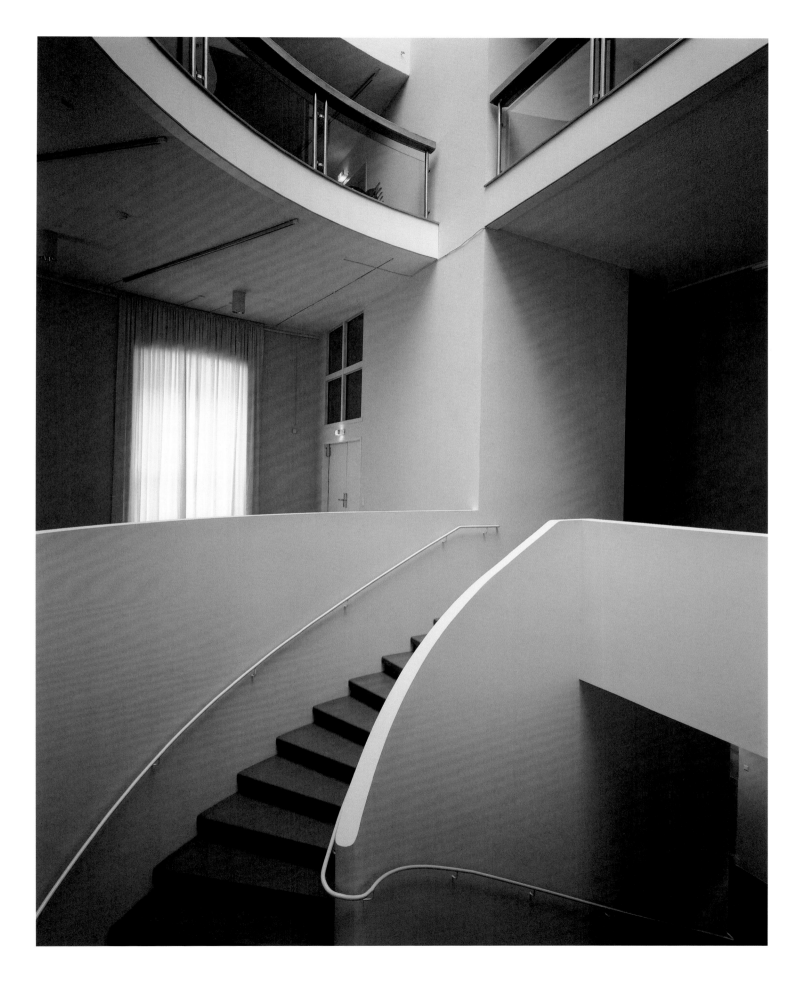

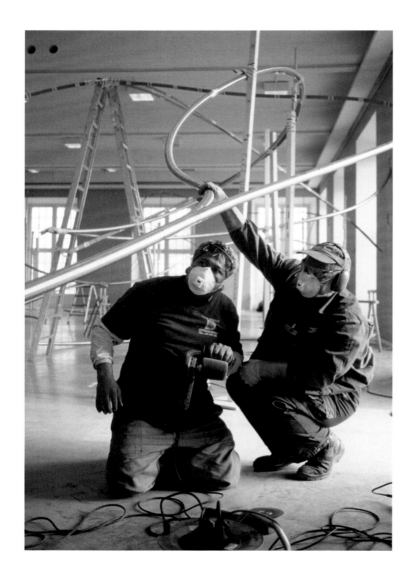

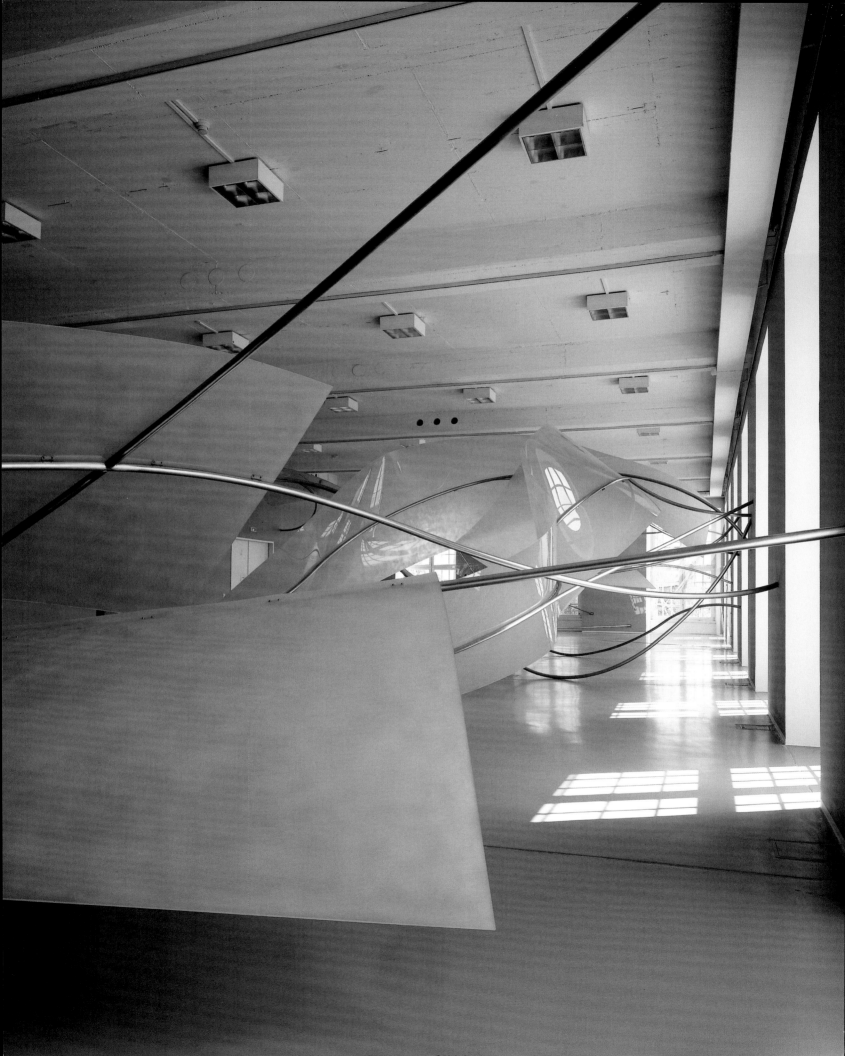

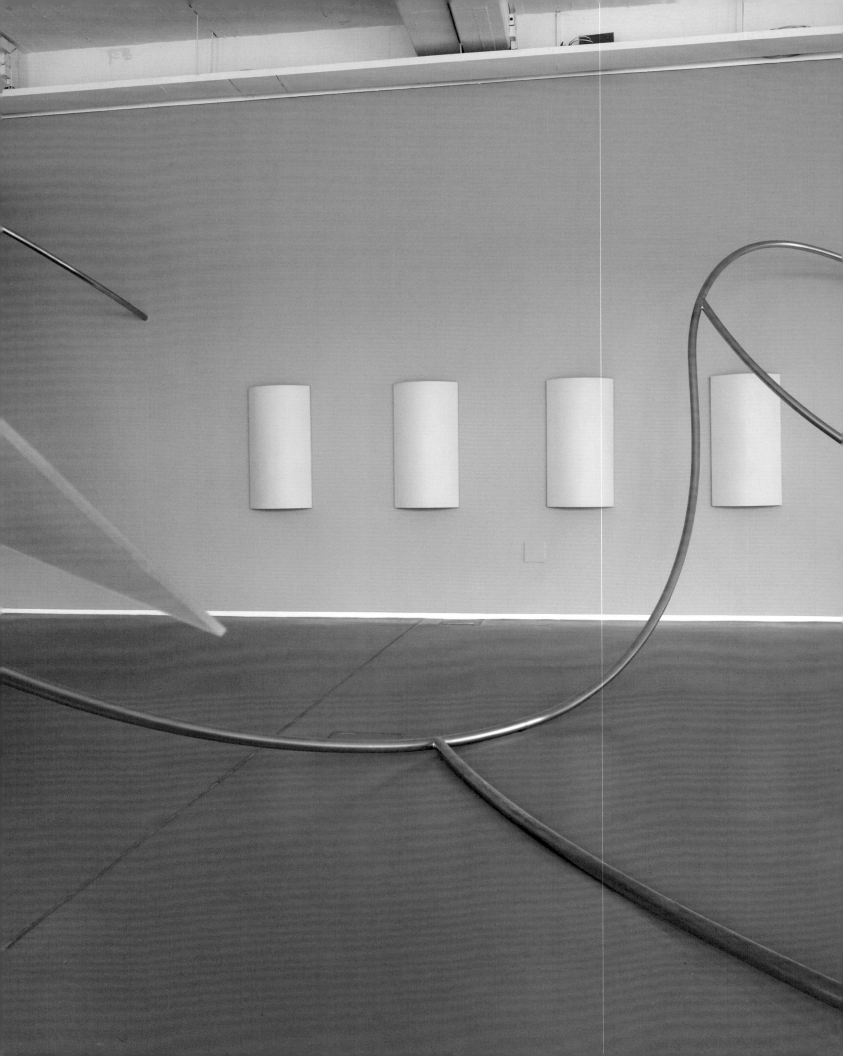

42

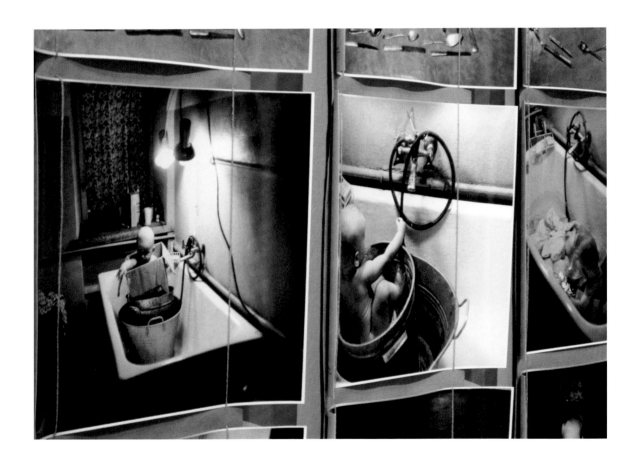

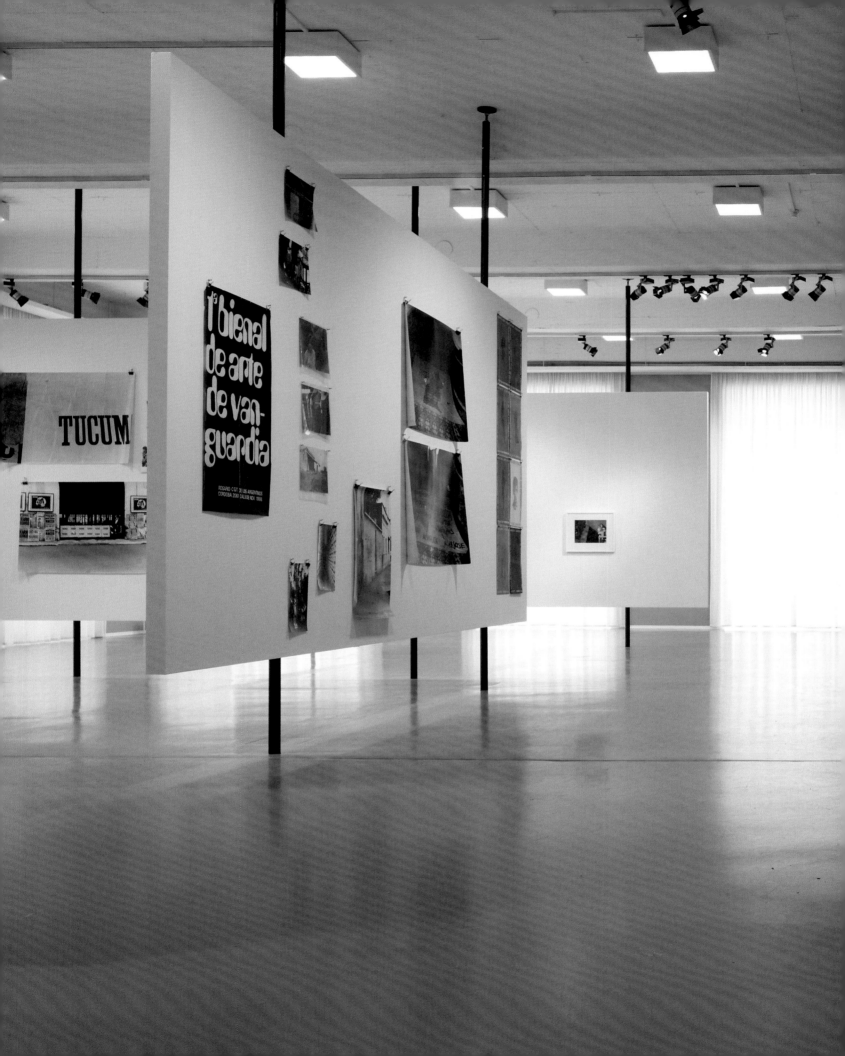

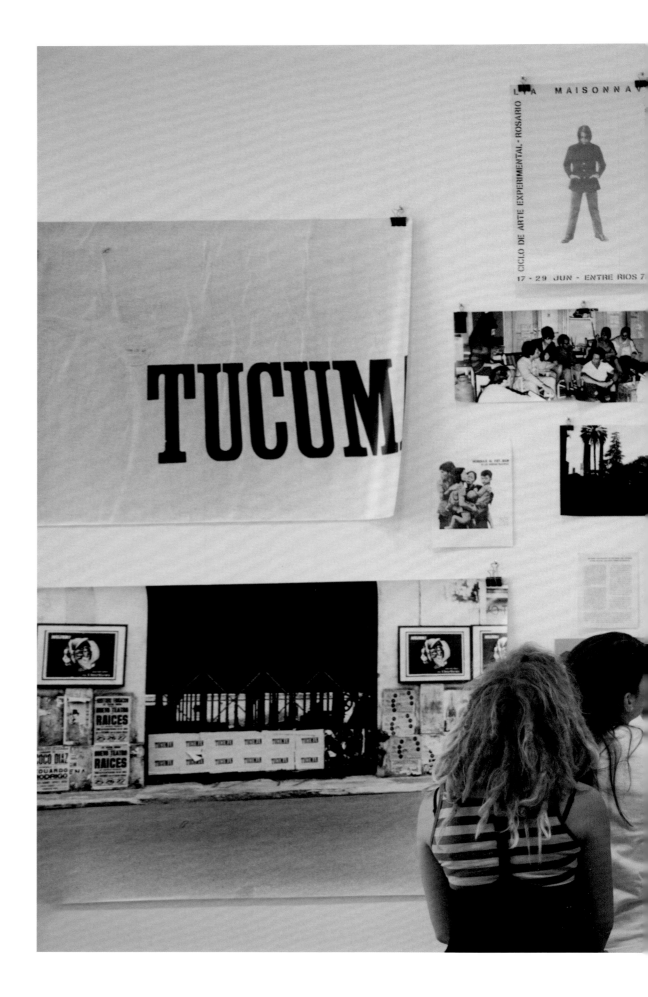

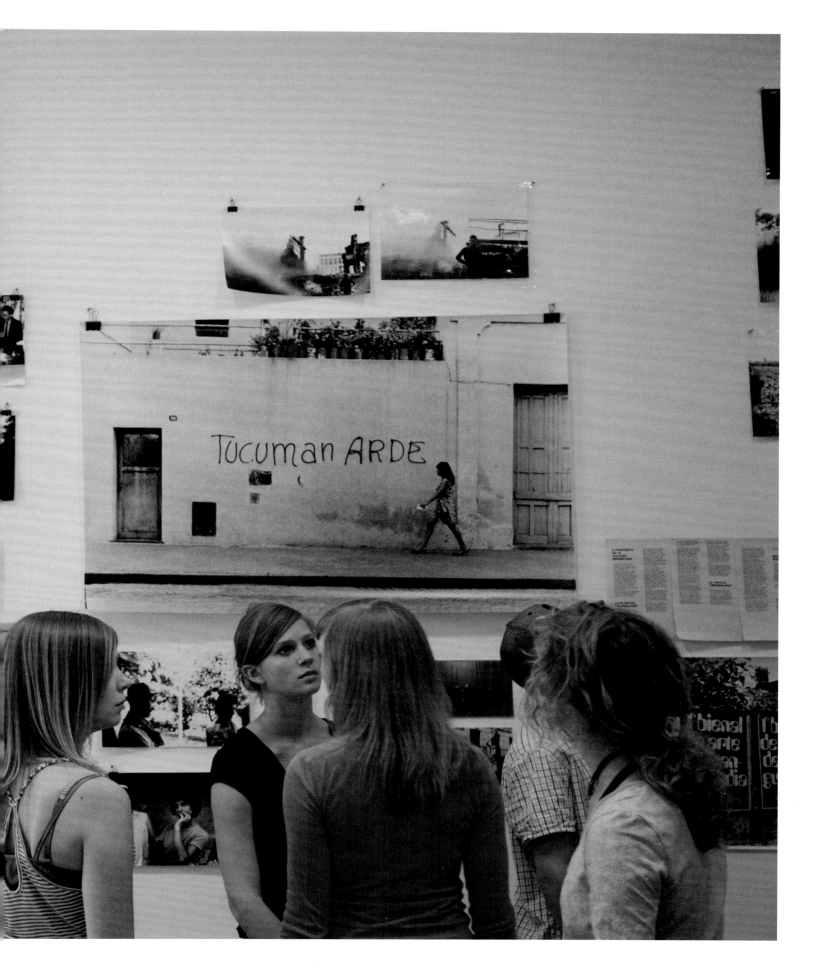

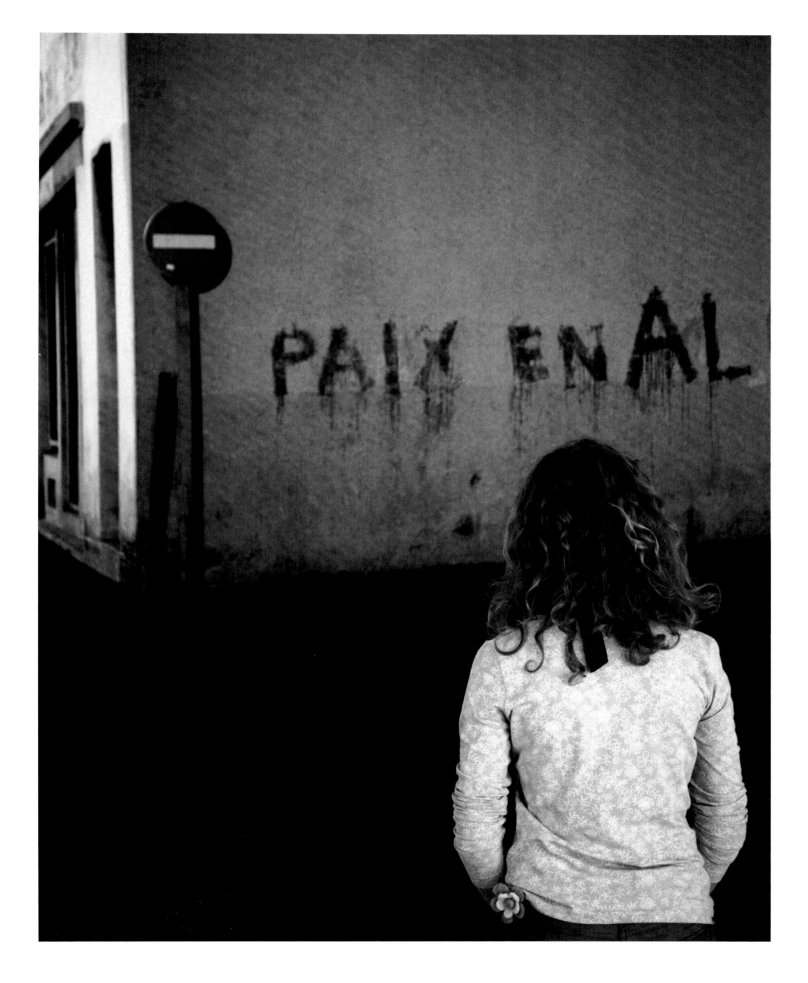

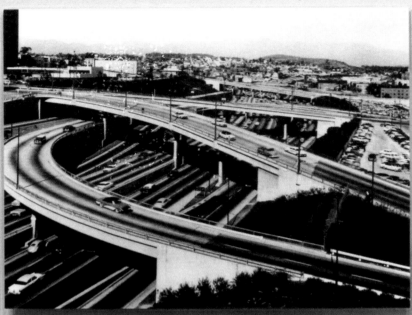
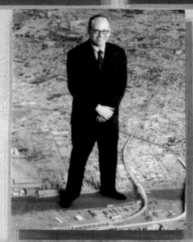

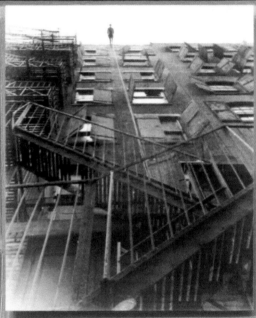

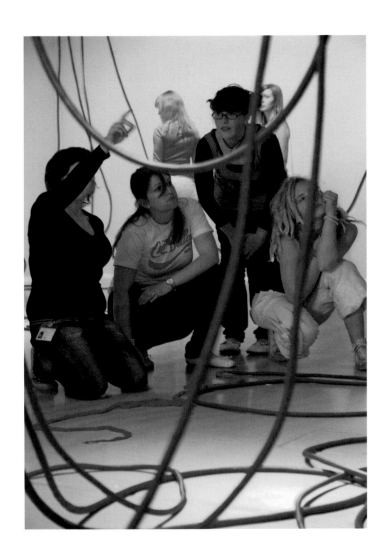

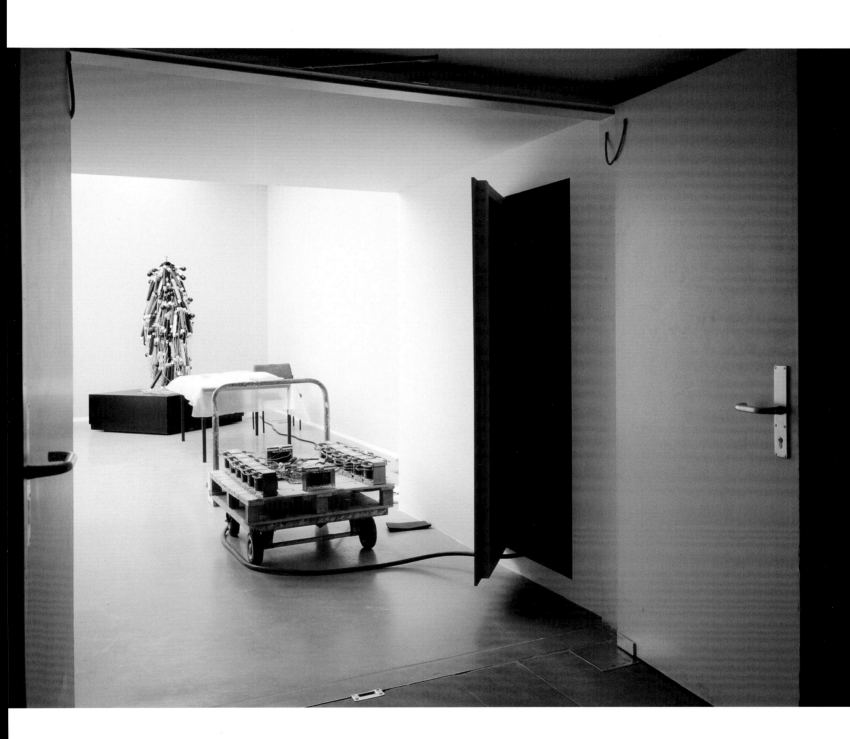

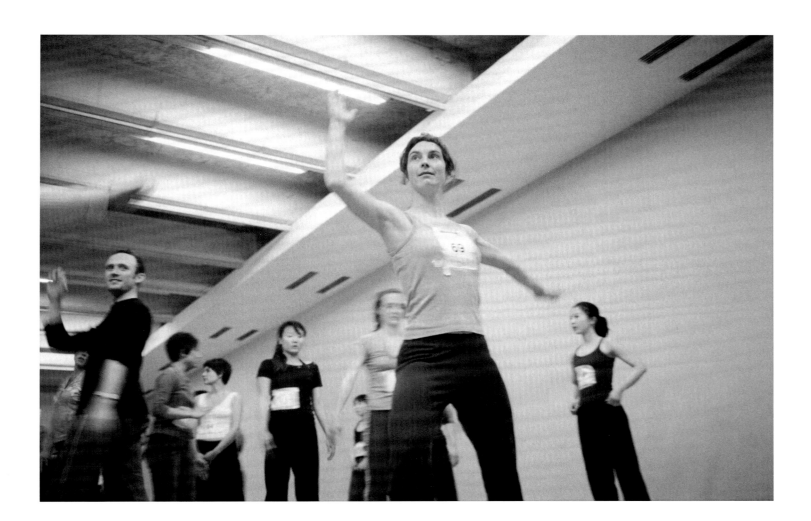

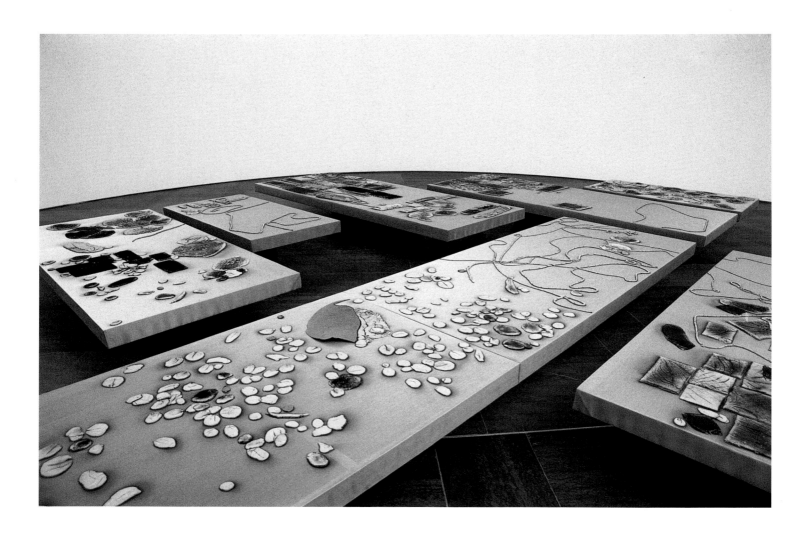

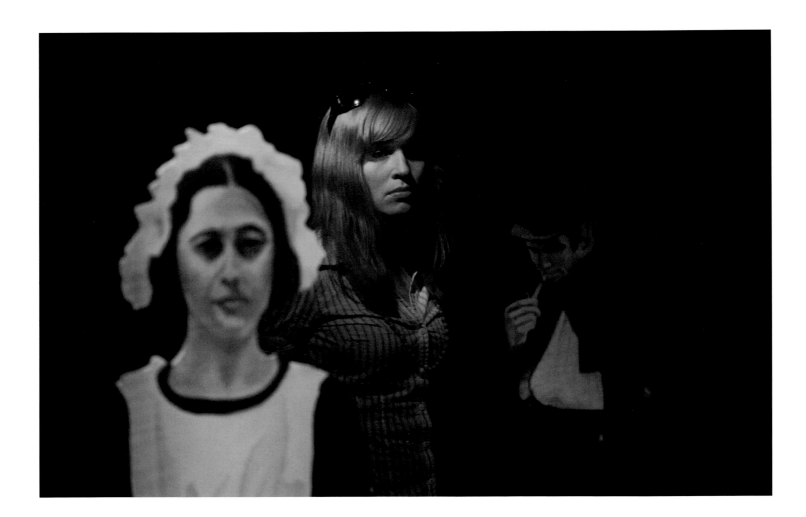

76

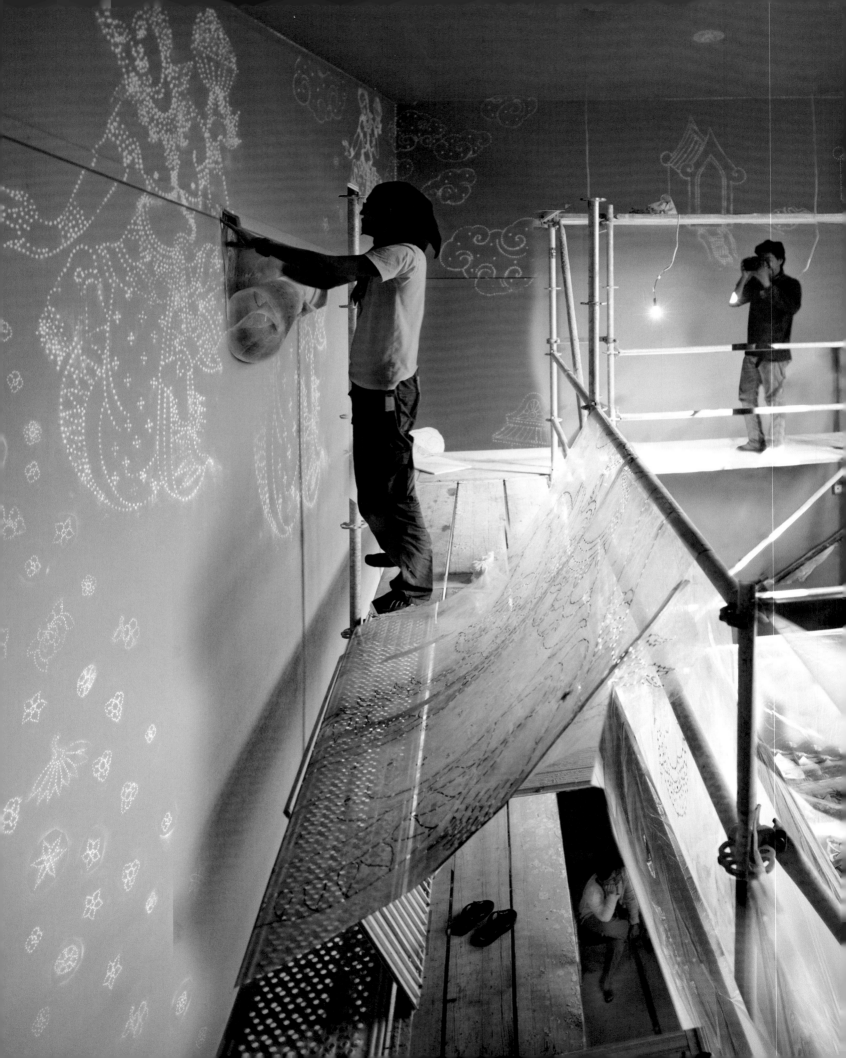

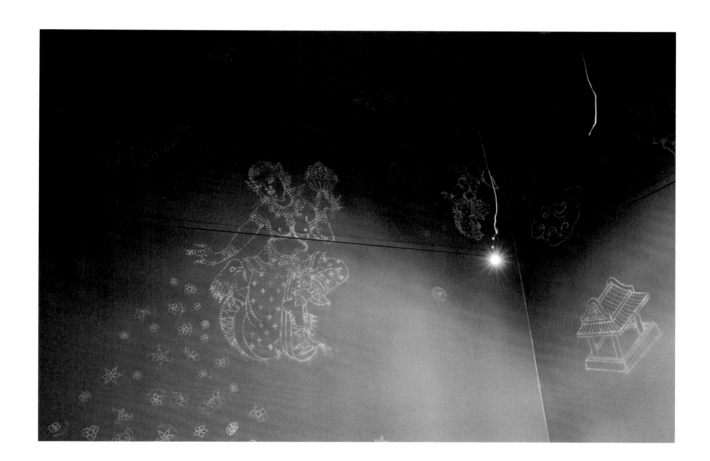

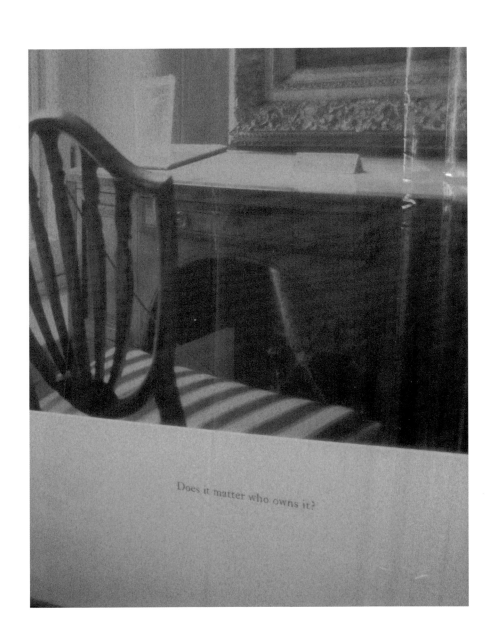

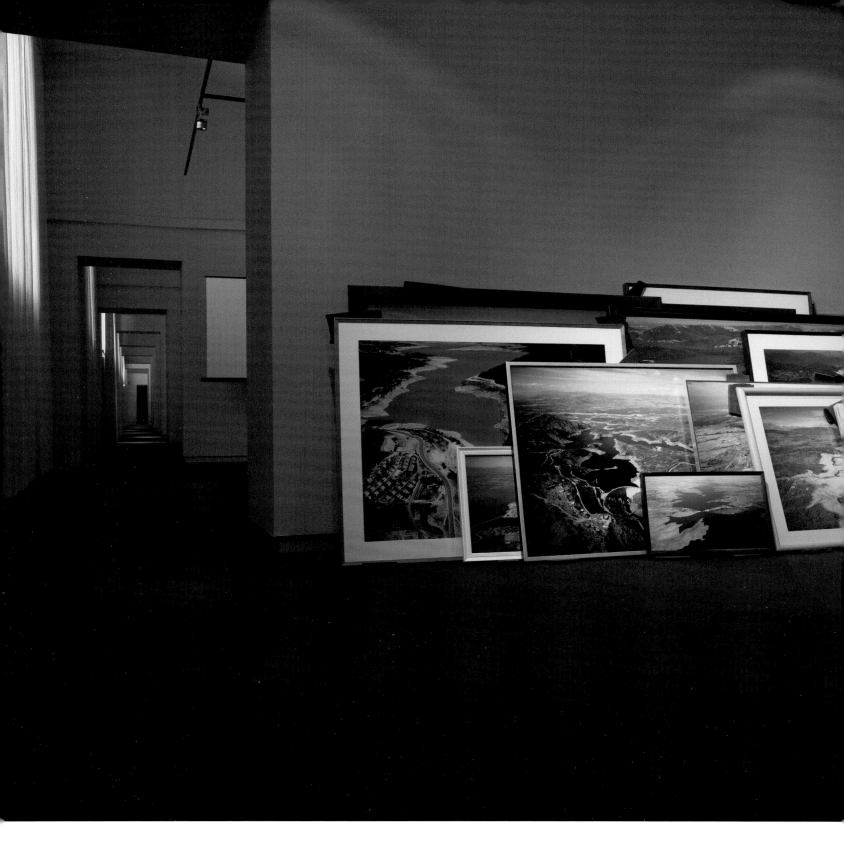

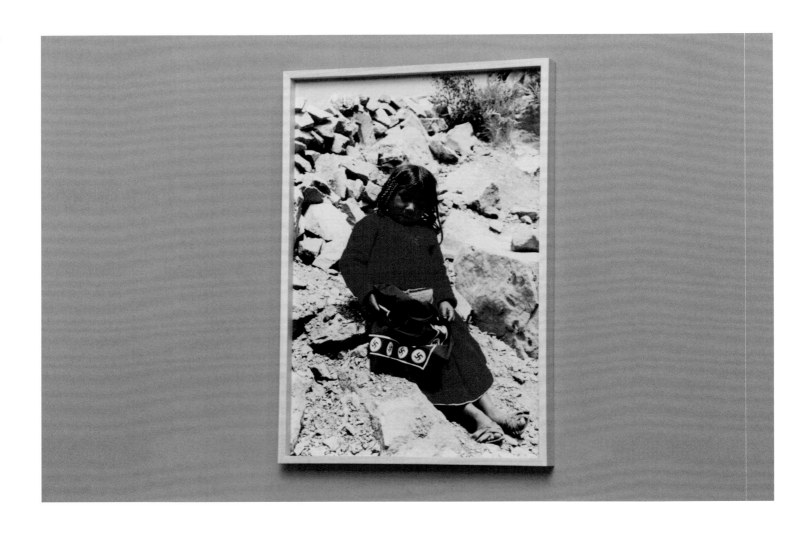

Everything was so clear then.

My mother was a feminist,

so yeah, I read Our Bodies, Ourselves when I was eight.

I grew up tossing bulls... in Angola. So the term "feminist" didn't mean much.

I didn't know I was a girl until I studied Architecture and a Professor said my work was "cute."

Then I started to dress down.

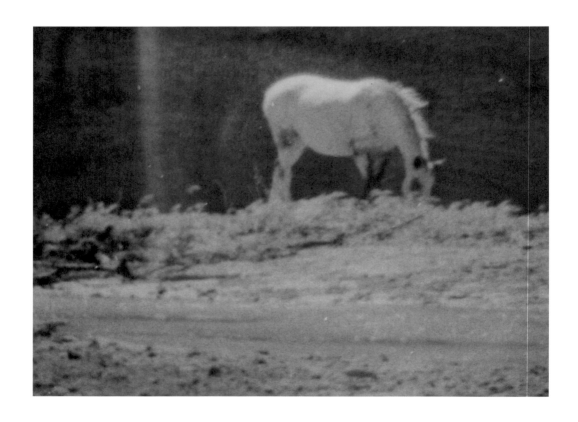

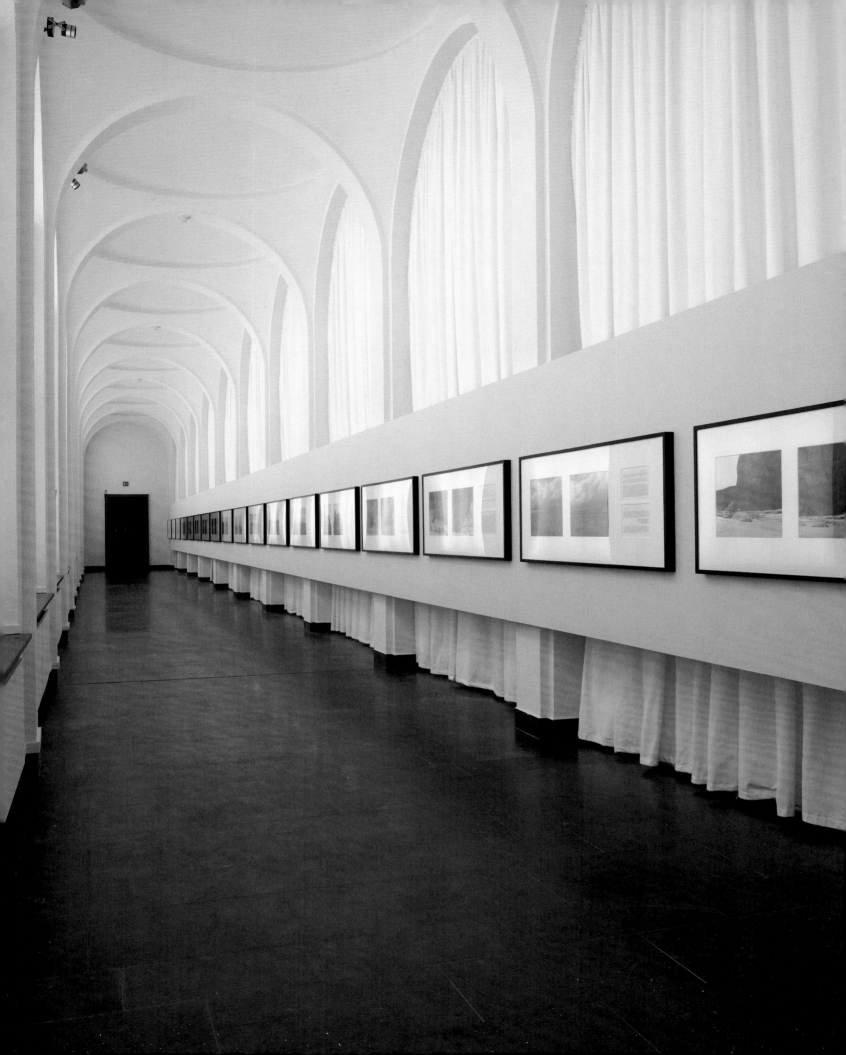

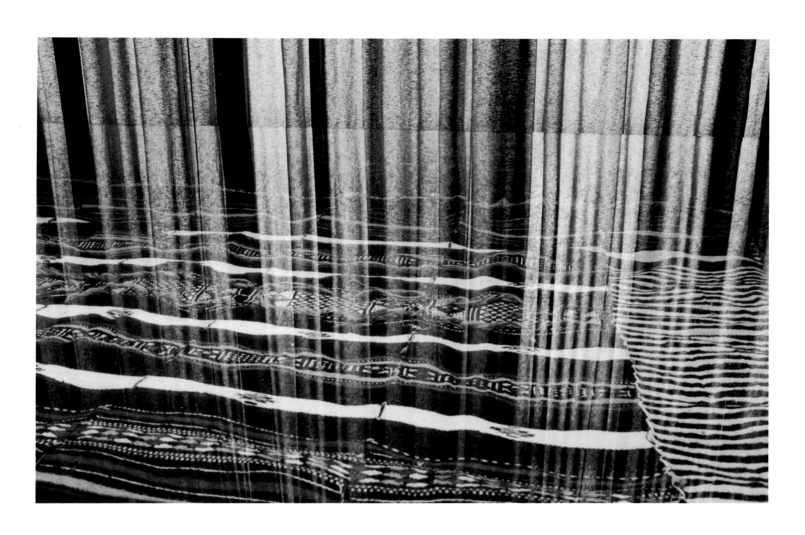

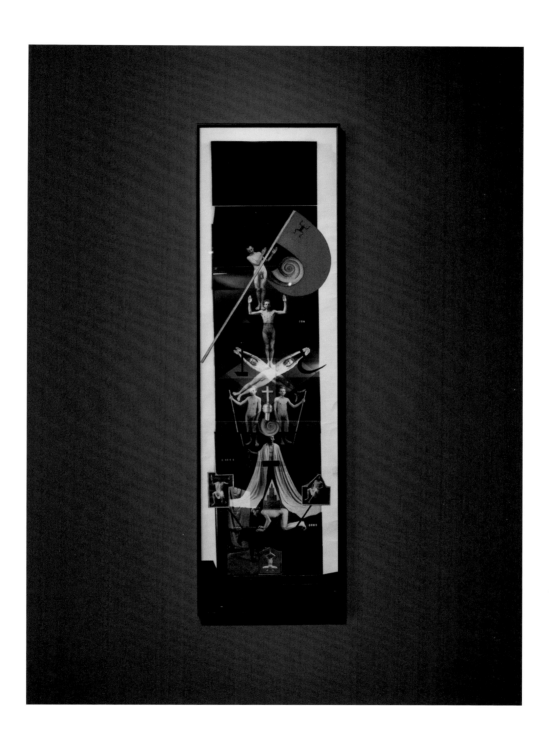

20. Jahrhundert | 20th century | XXe siècle

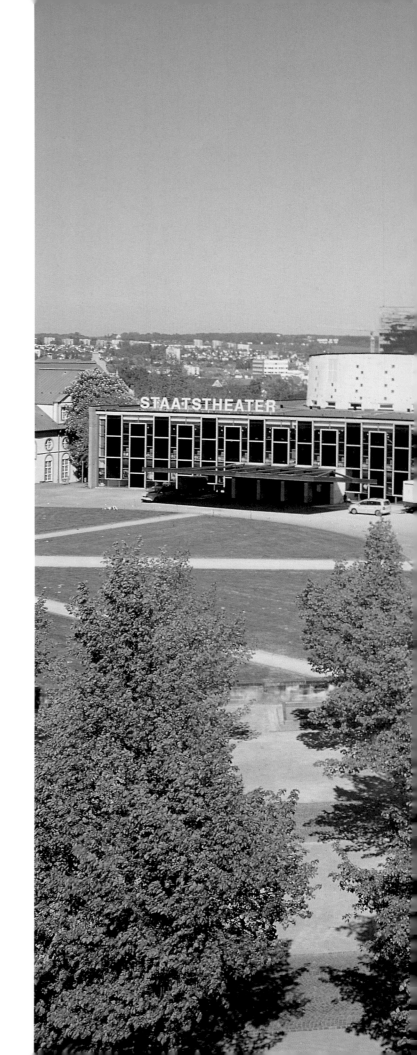

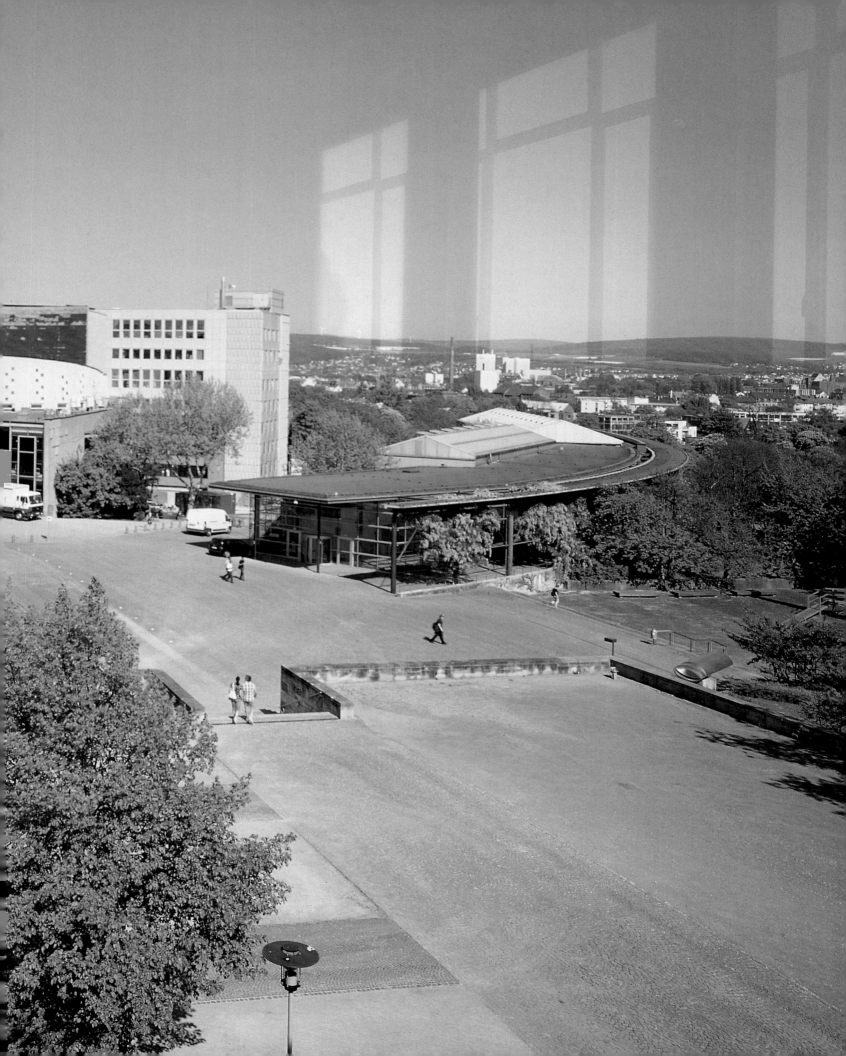

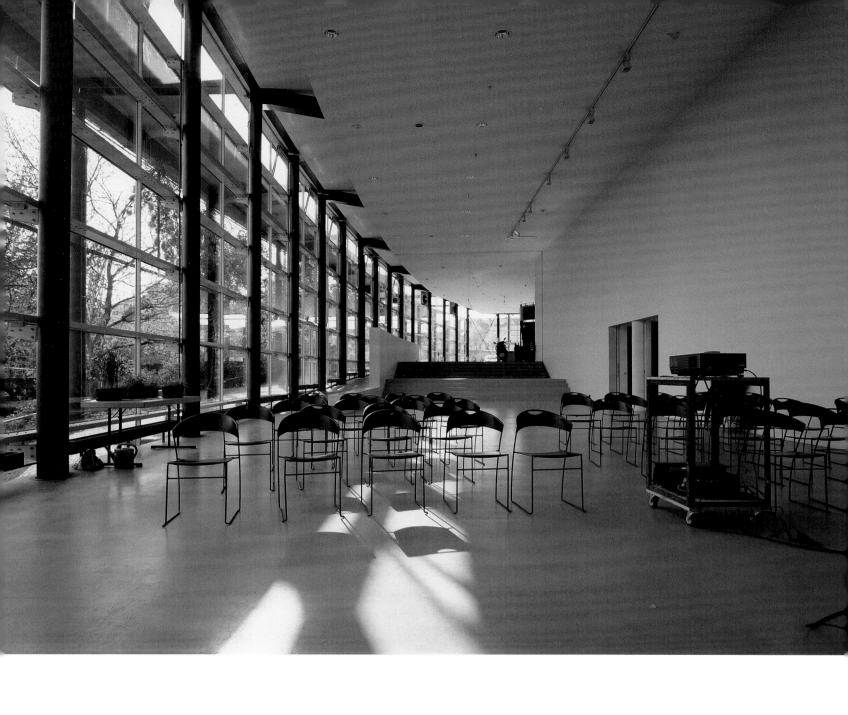

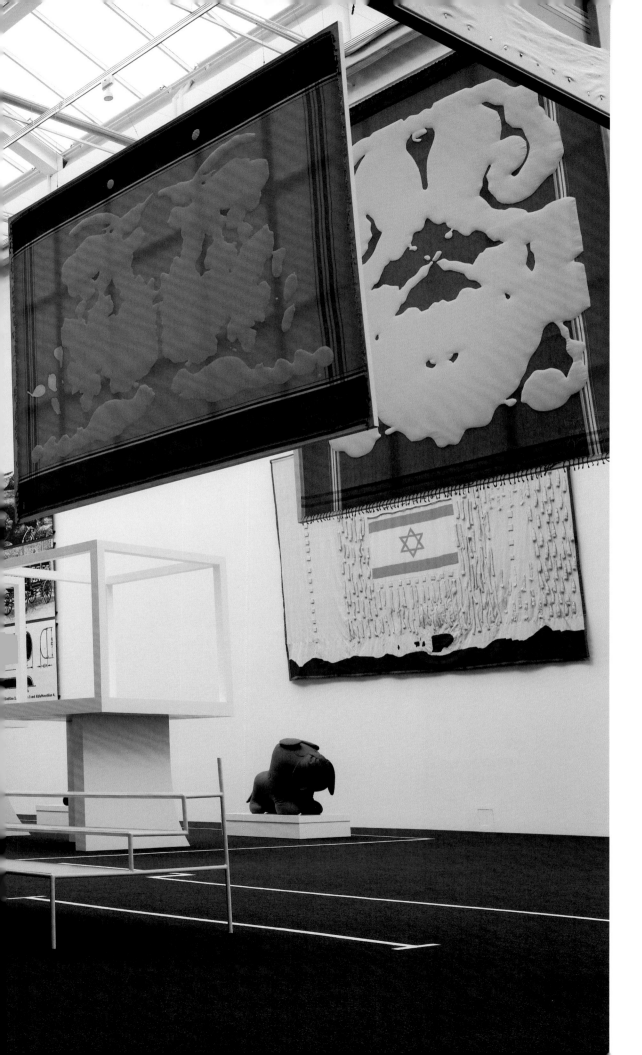

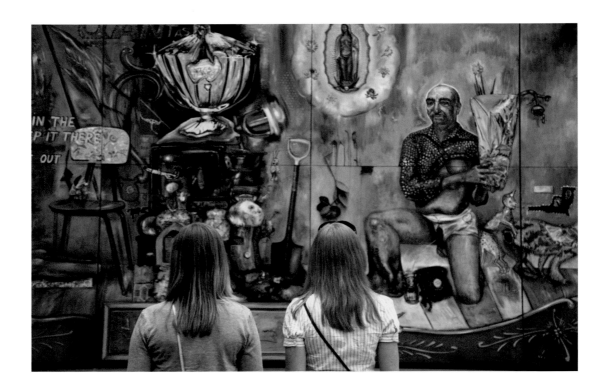

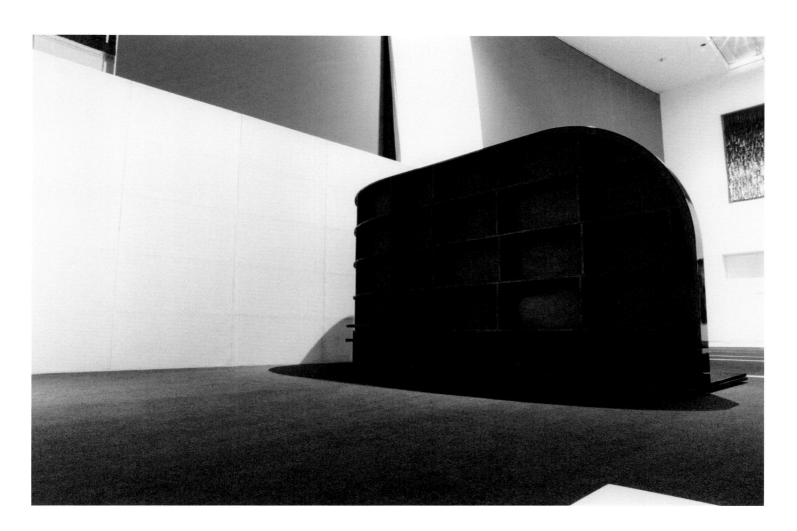

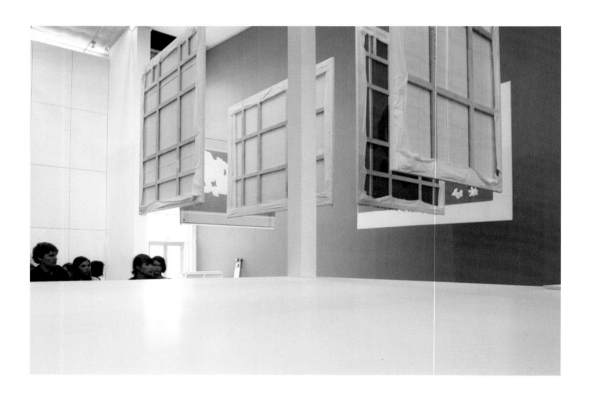

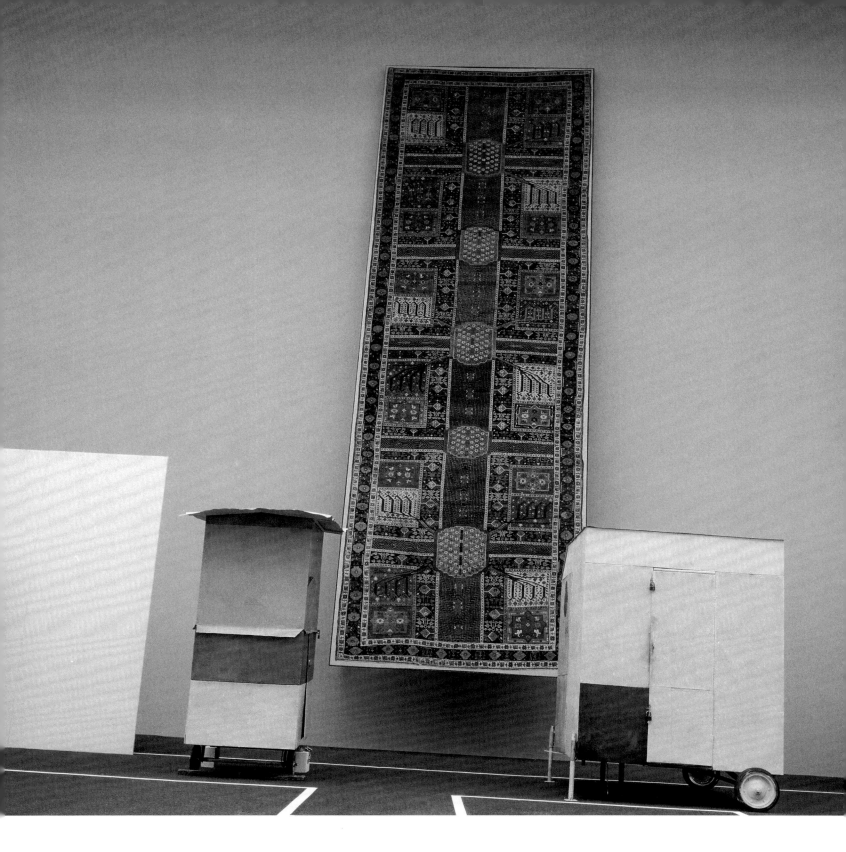

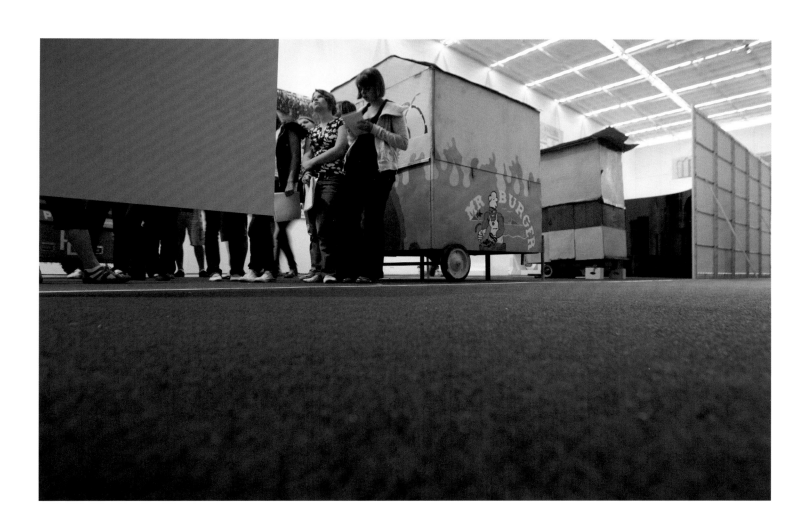

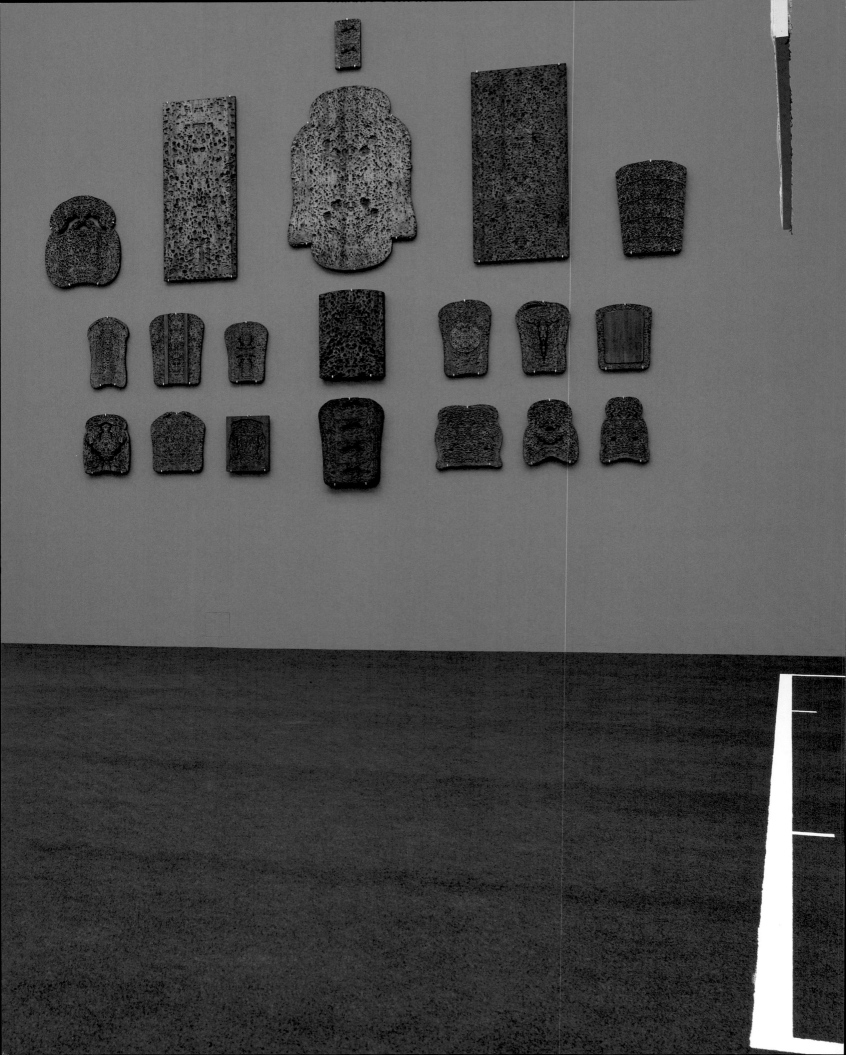

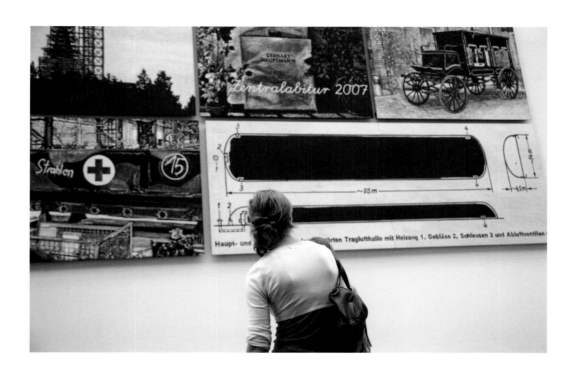

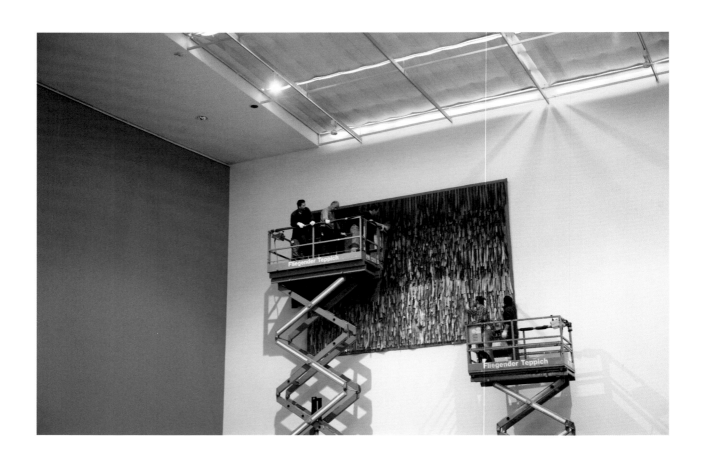

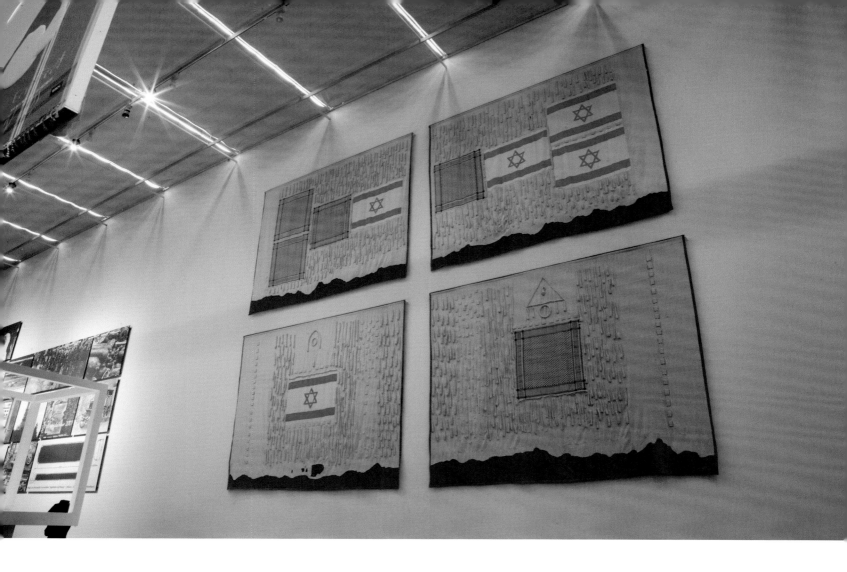

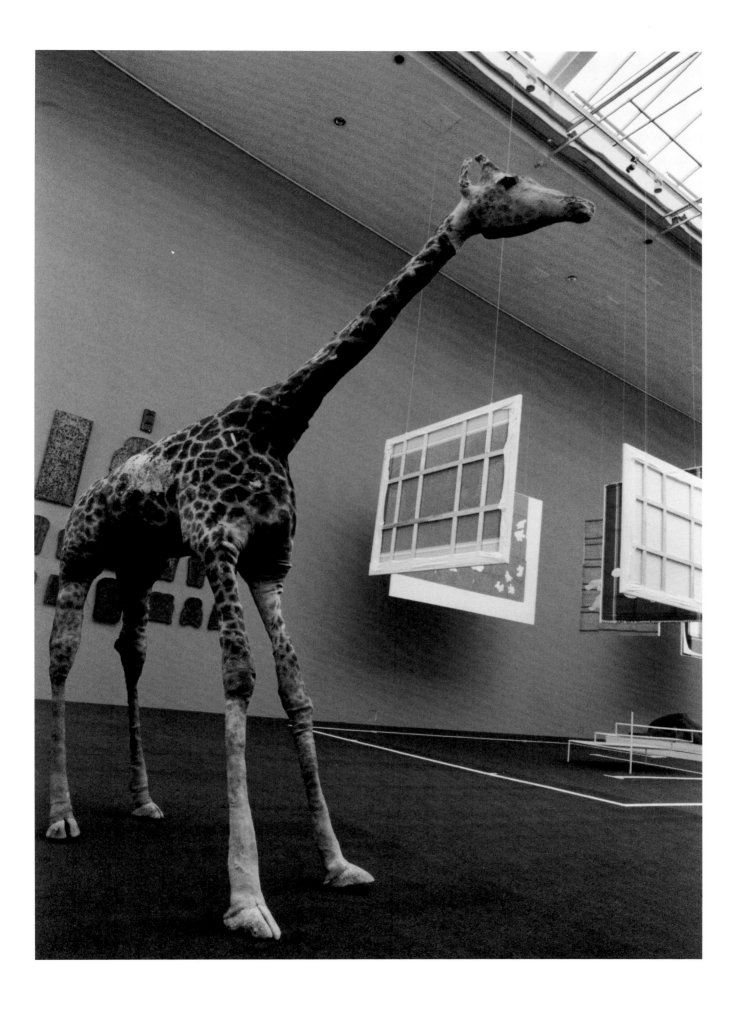

21. Jahrhundert | 21st century | XXI^e siècle

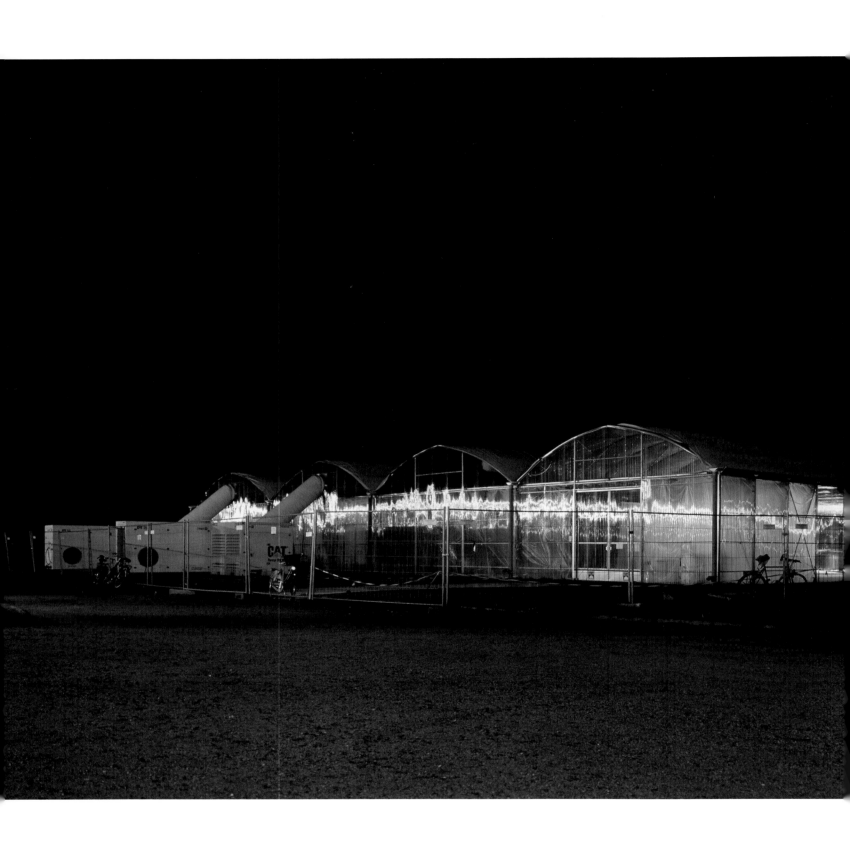

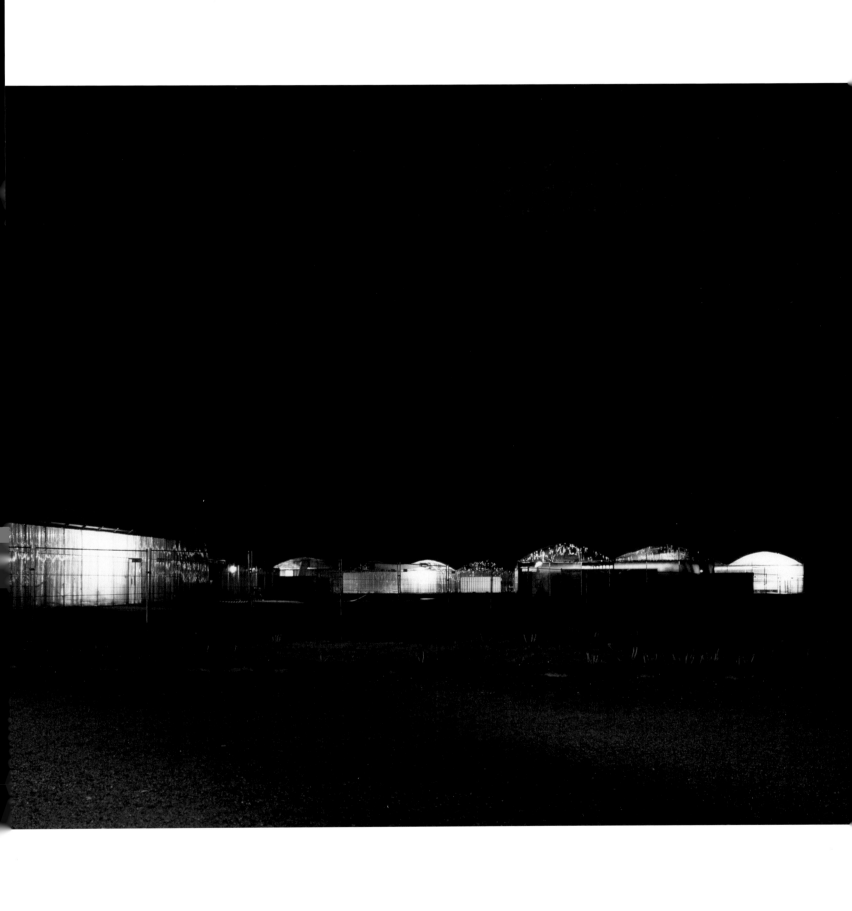

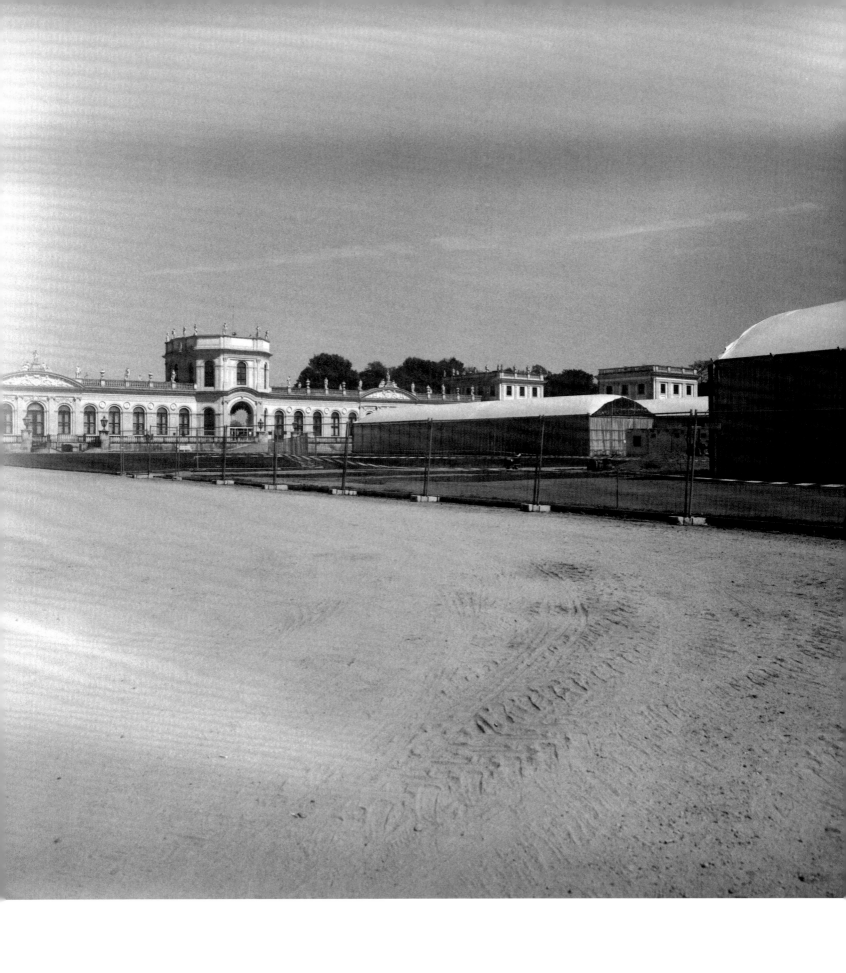

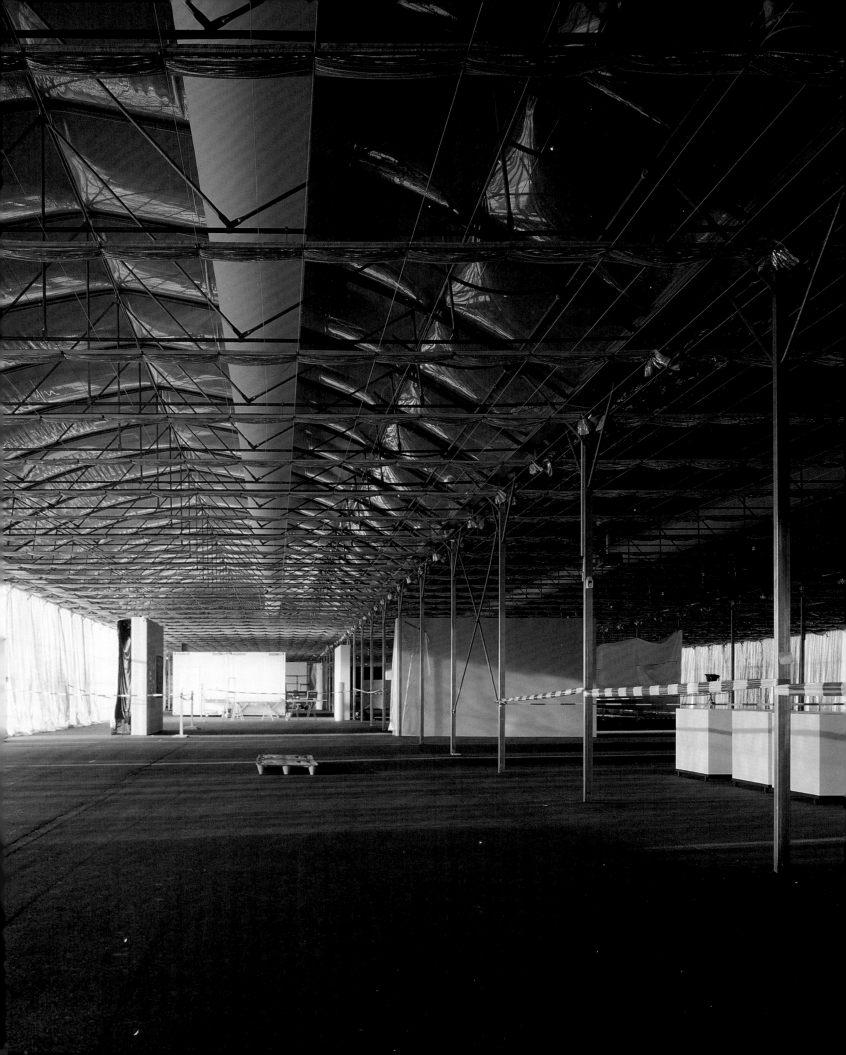

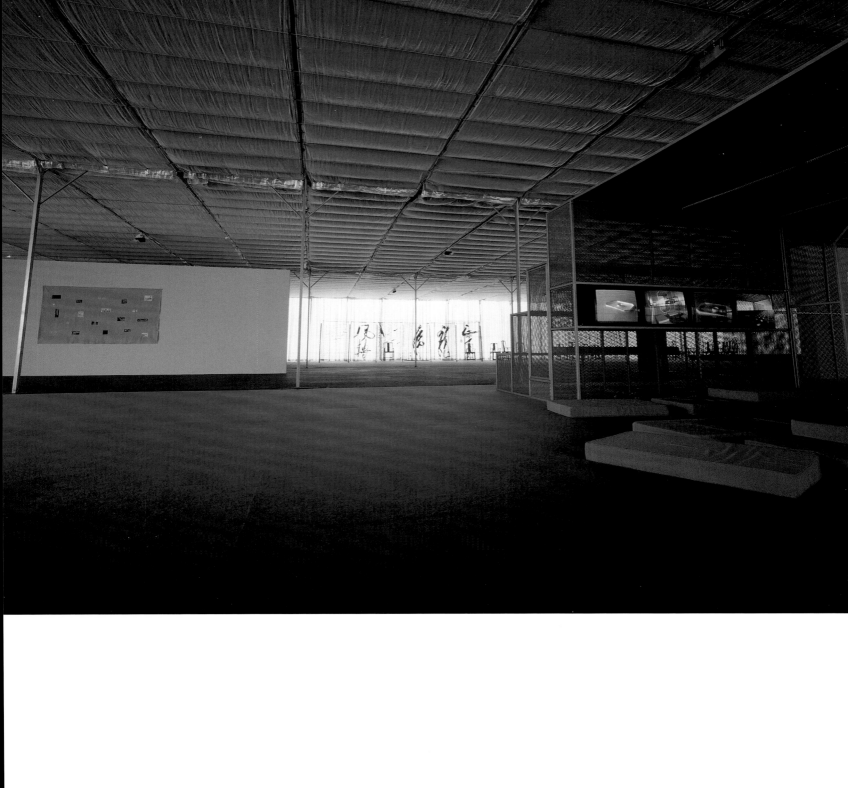

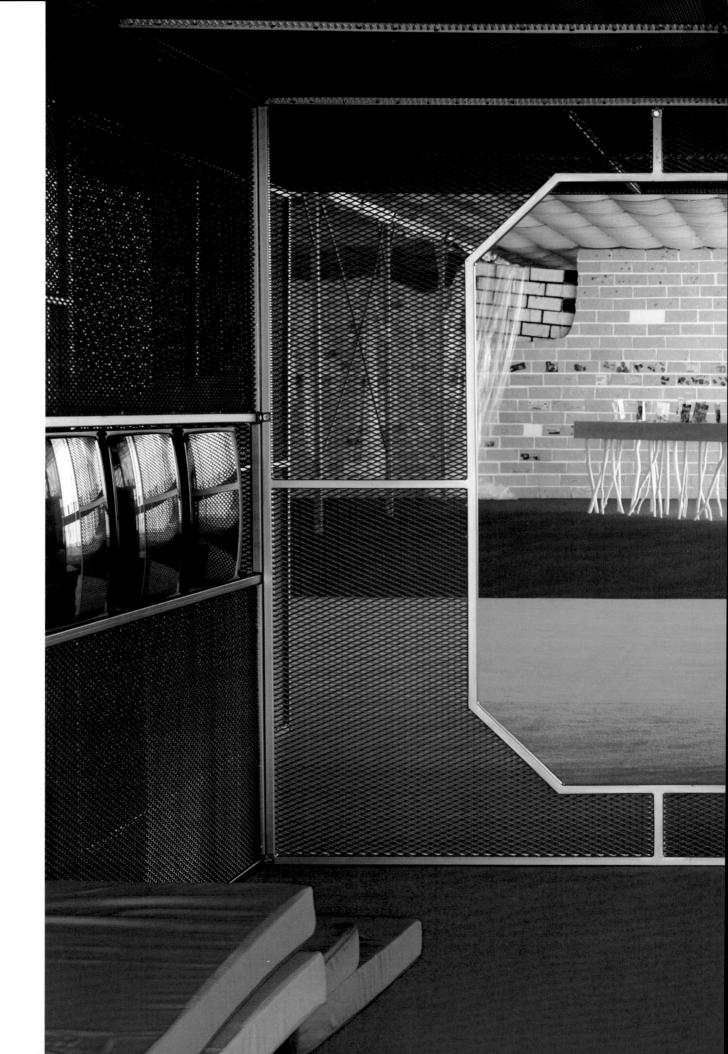

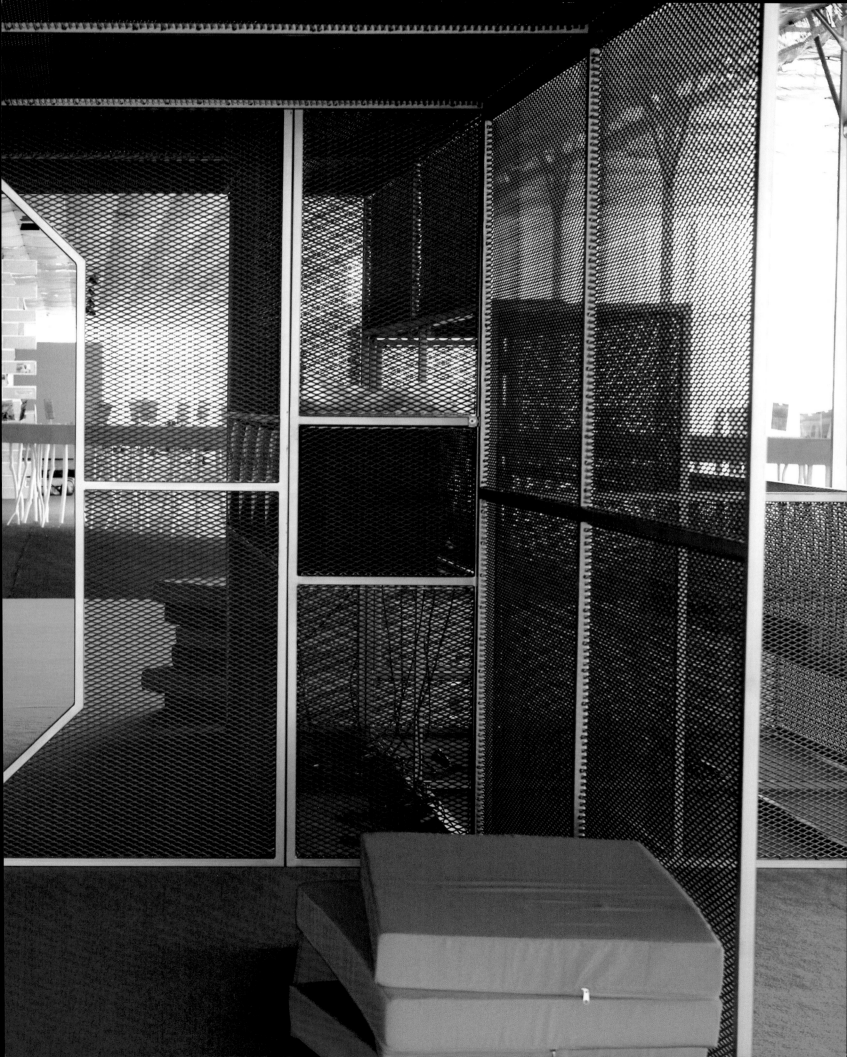

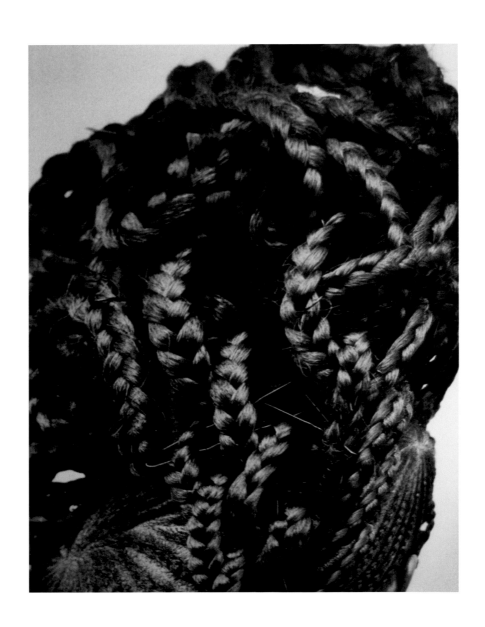

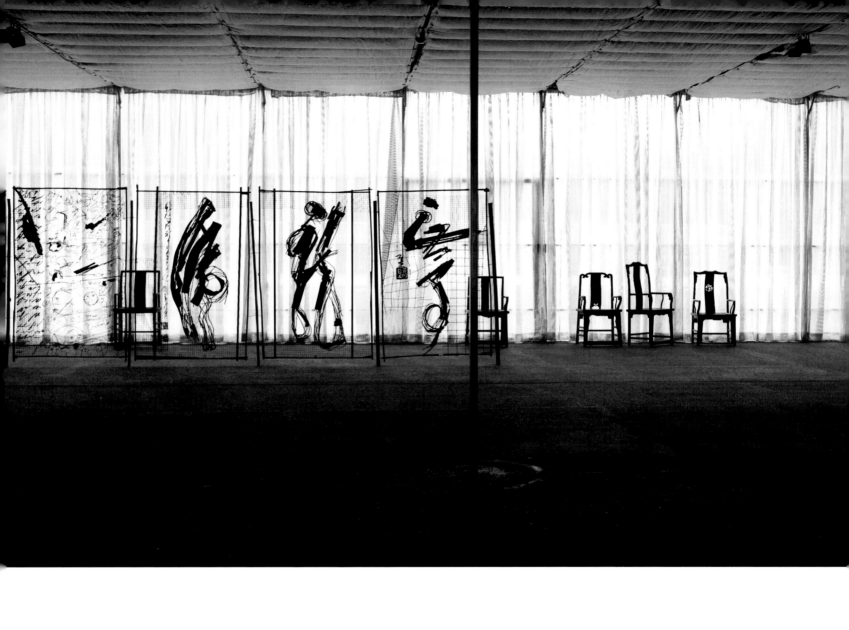

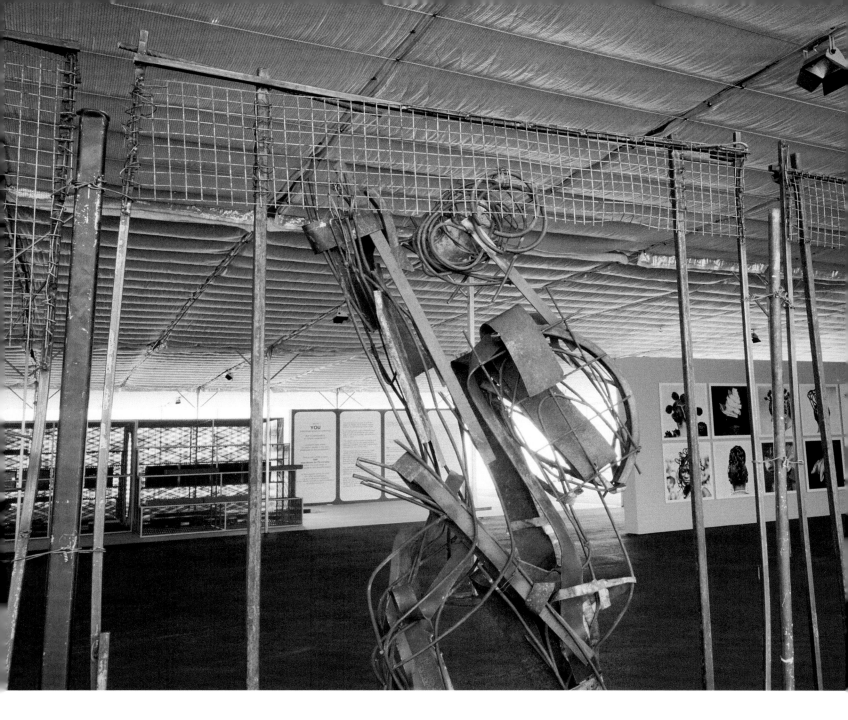

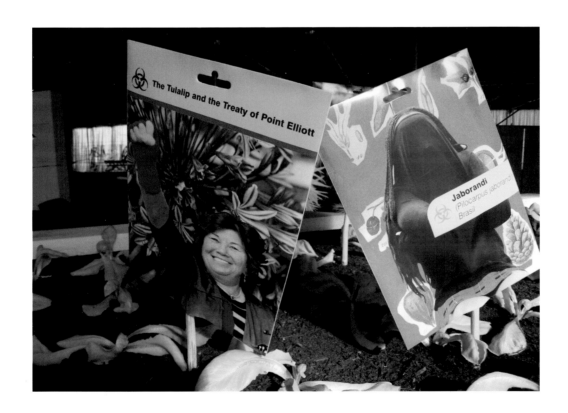

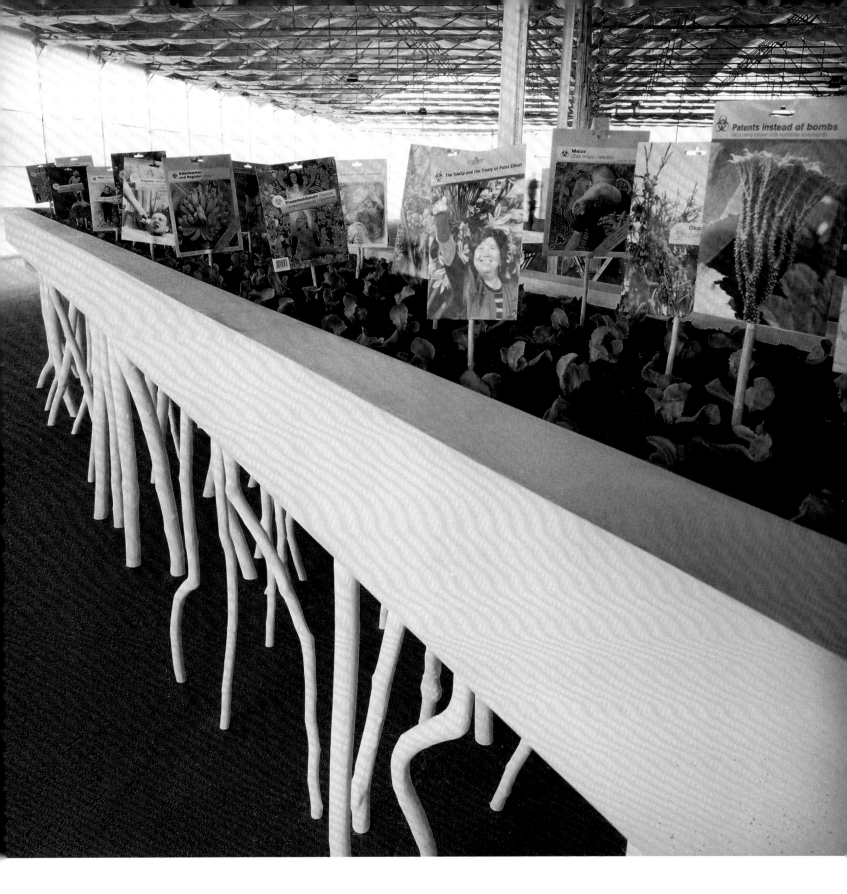

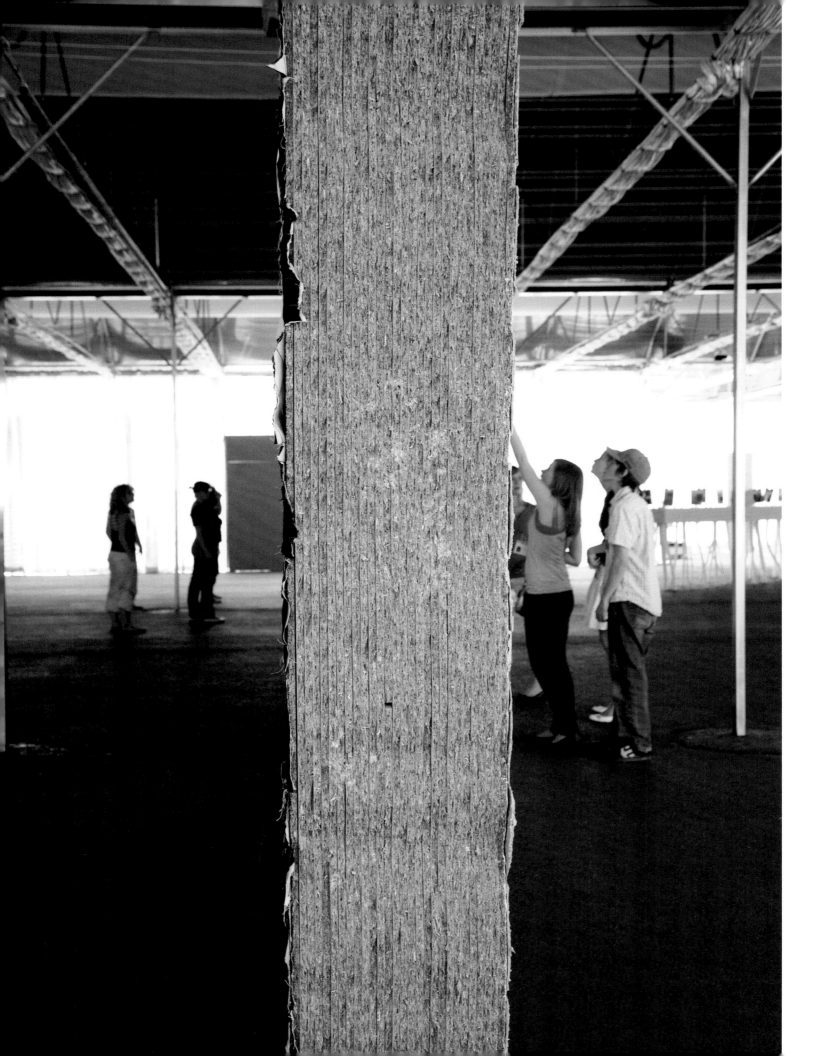

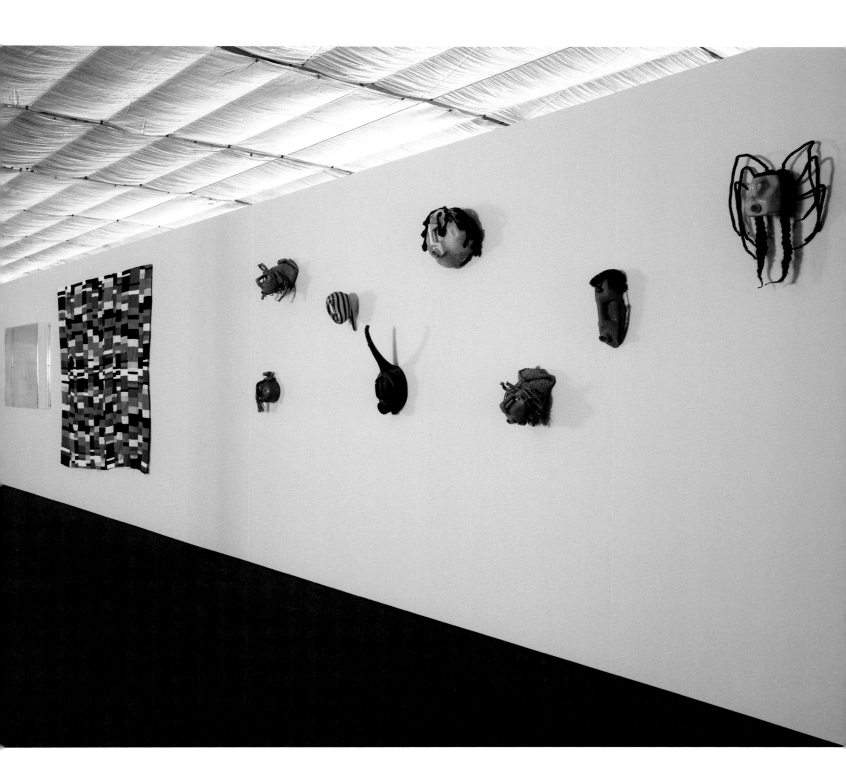

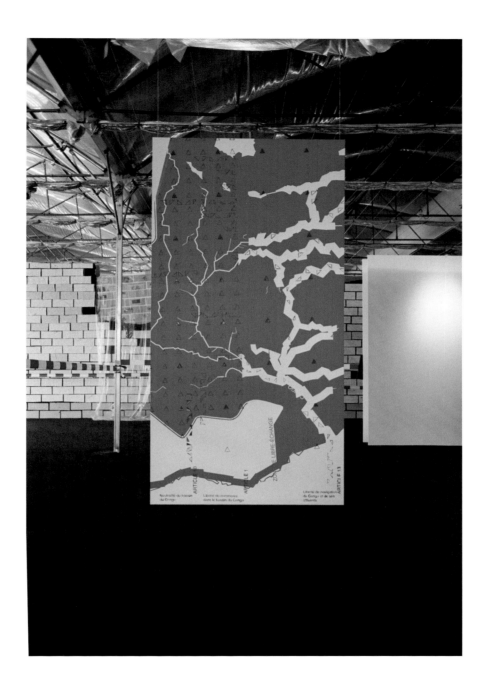

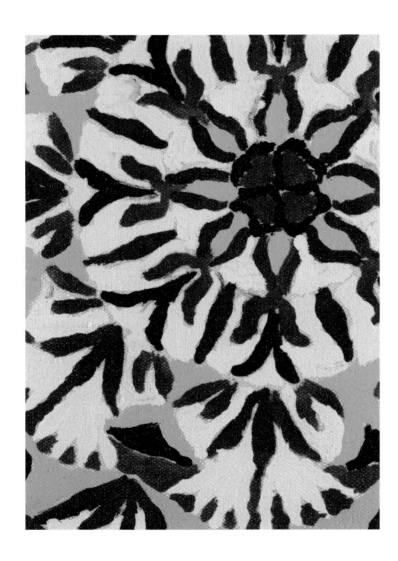

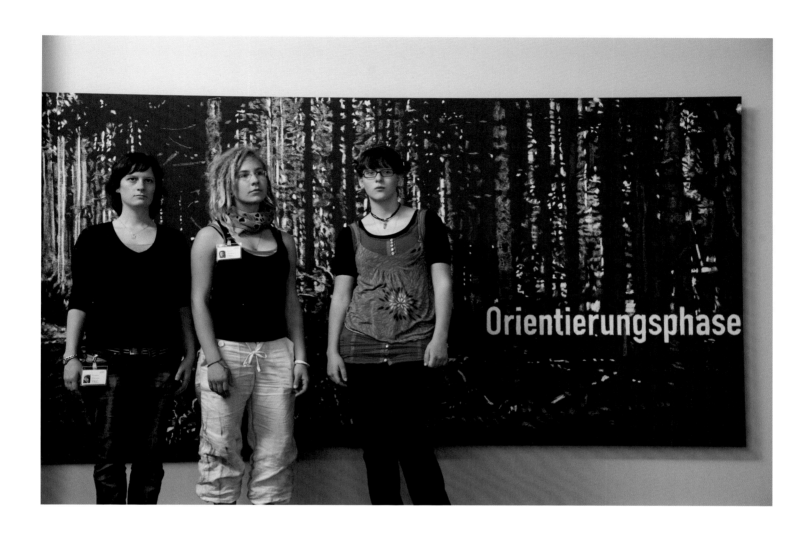

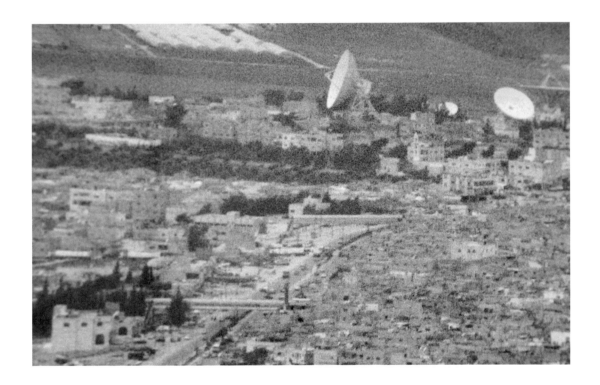

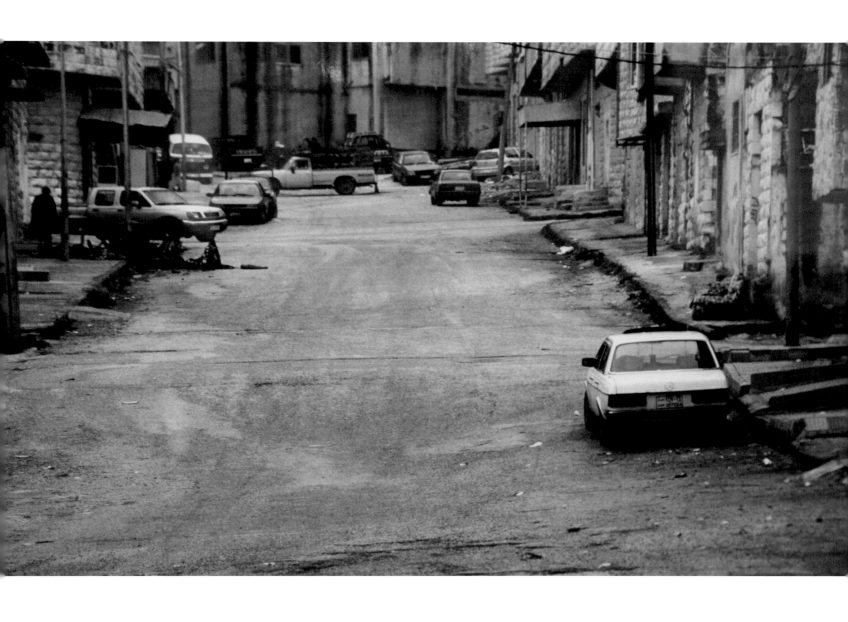

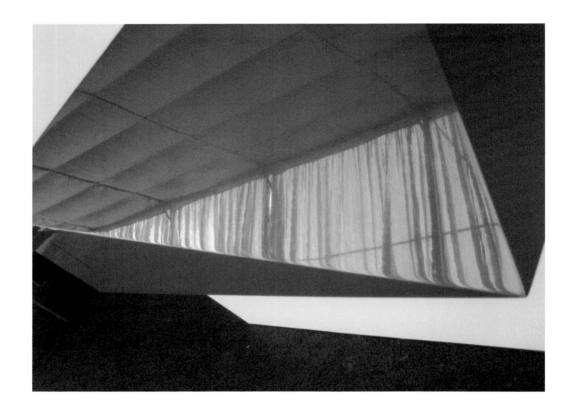

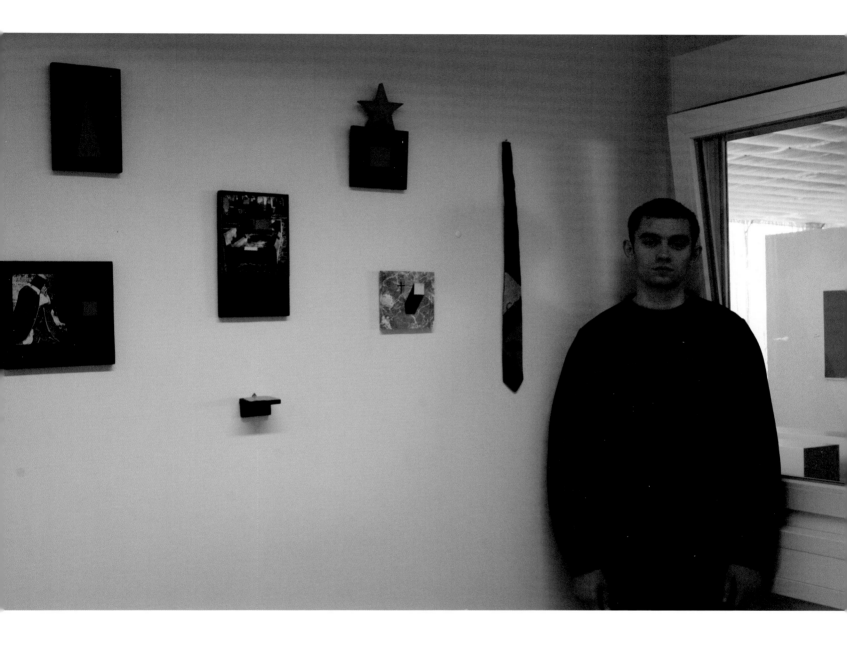

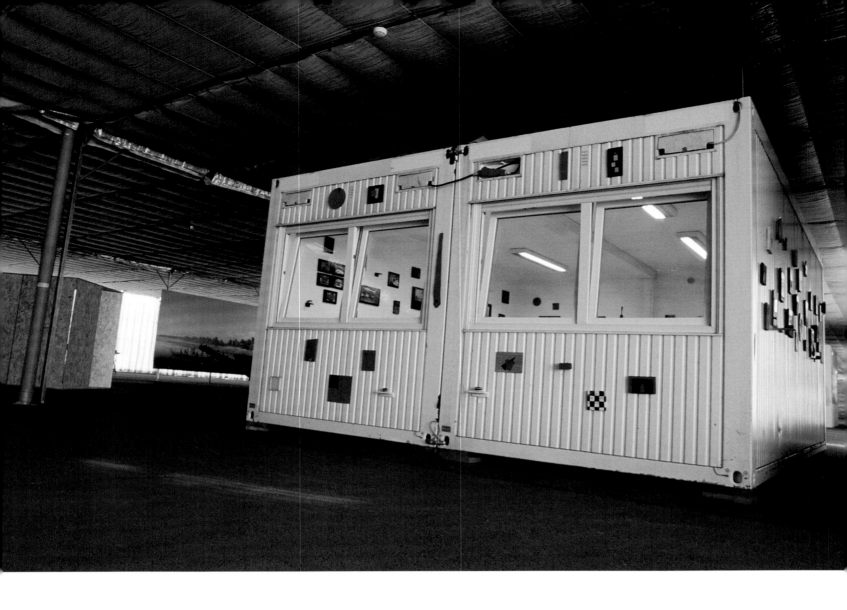

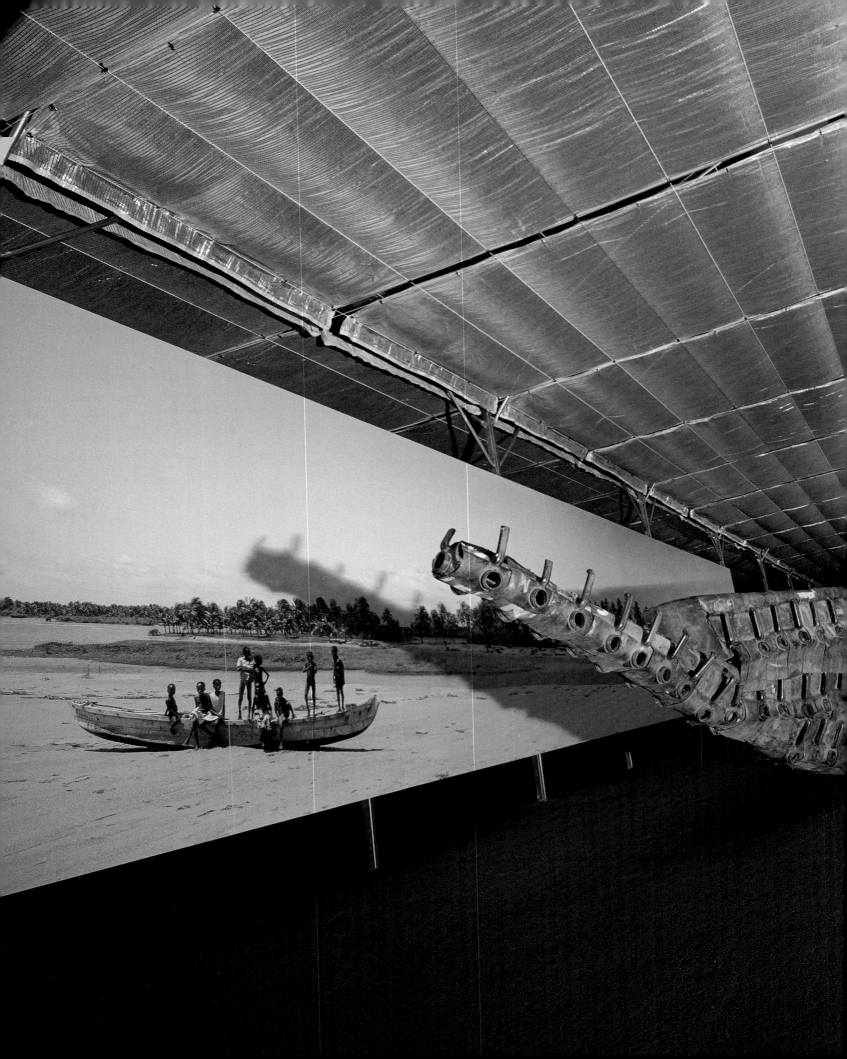

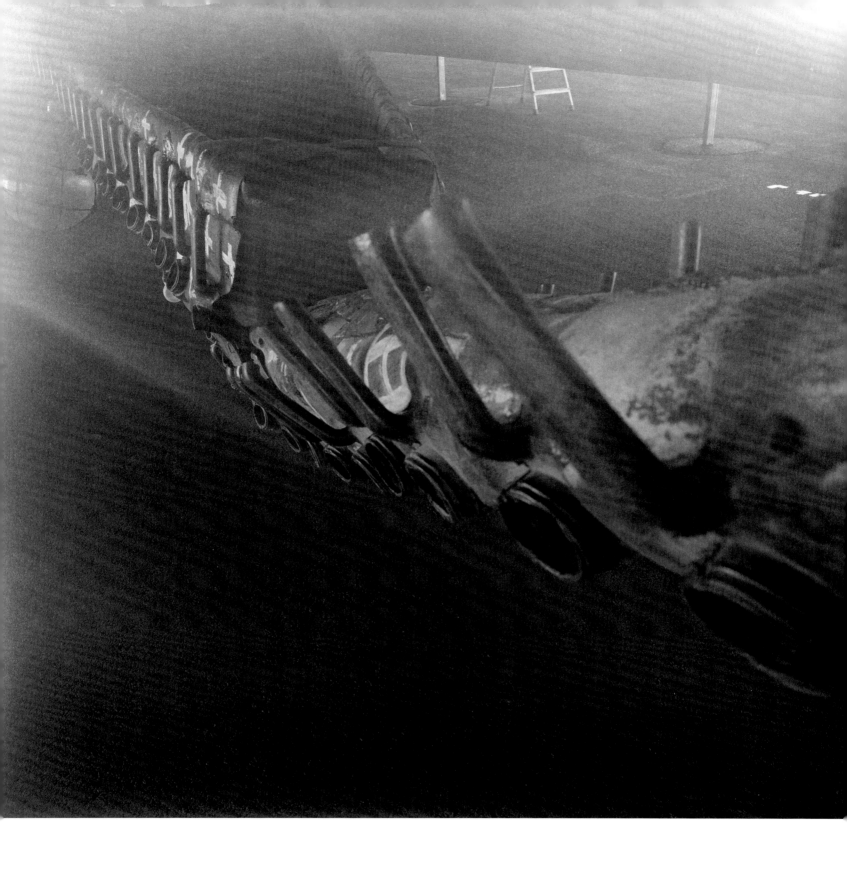

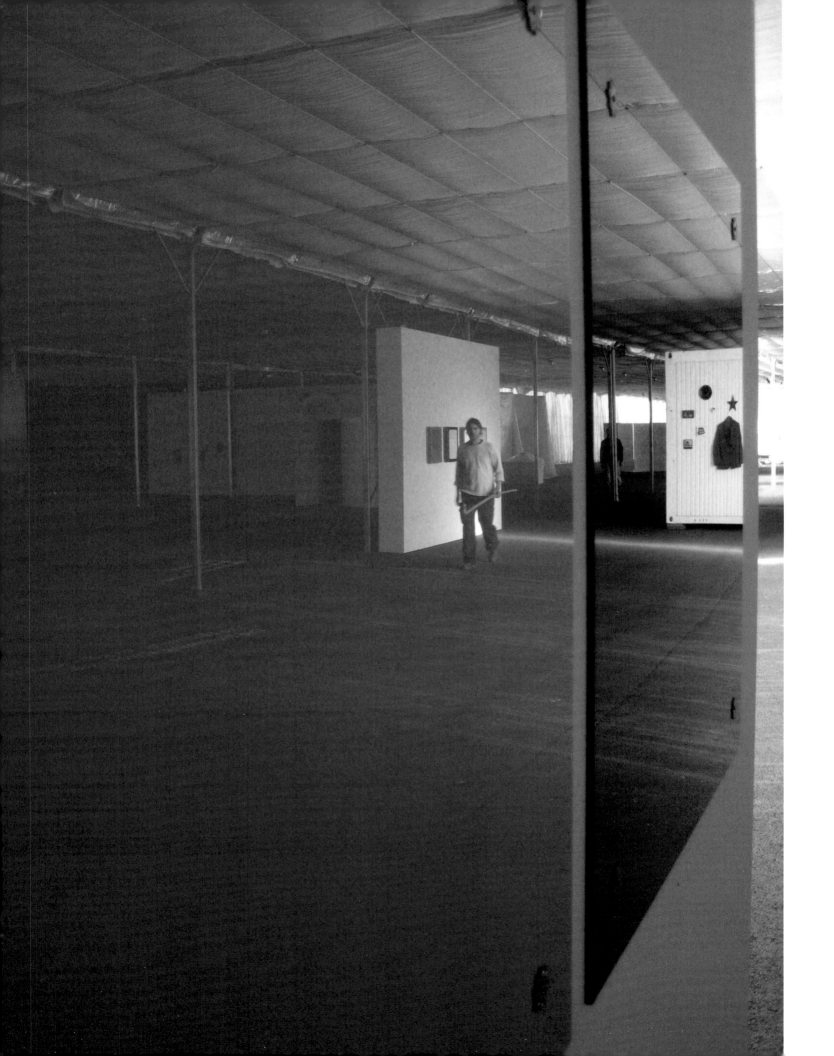

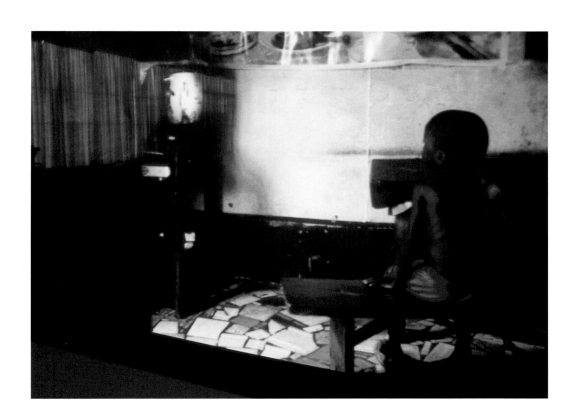

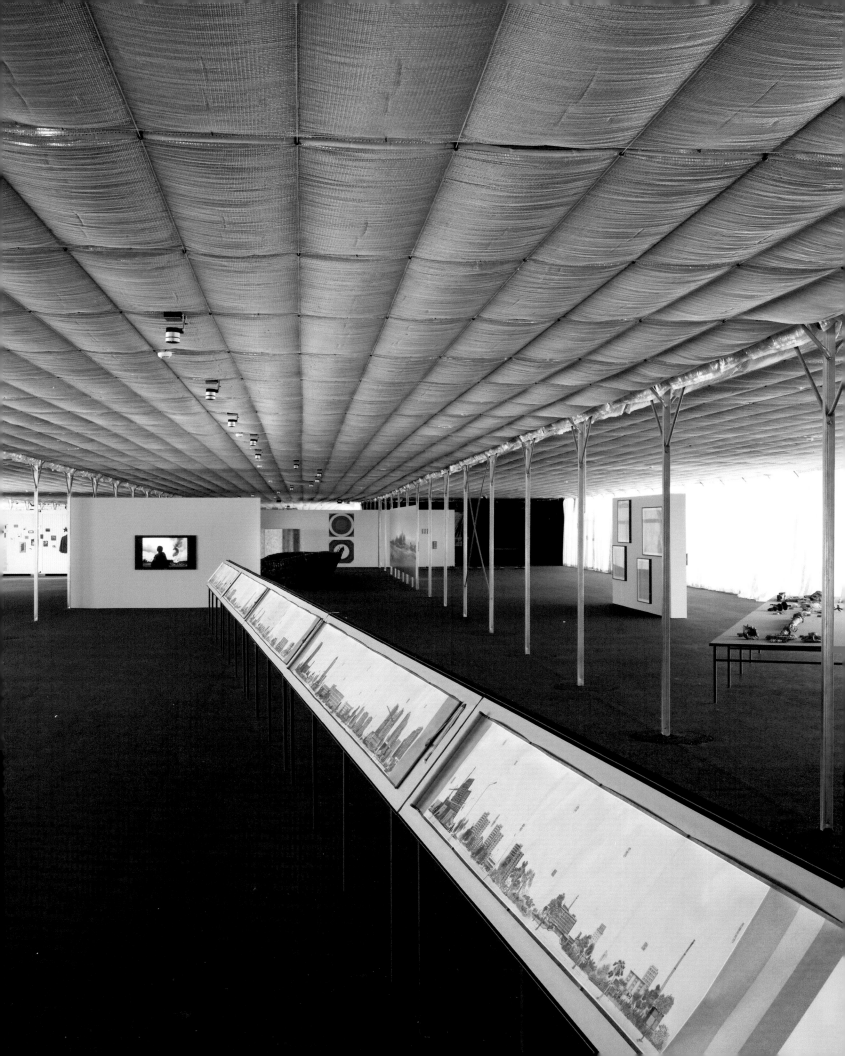

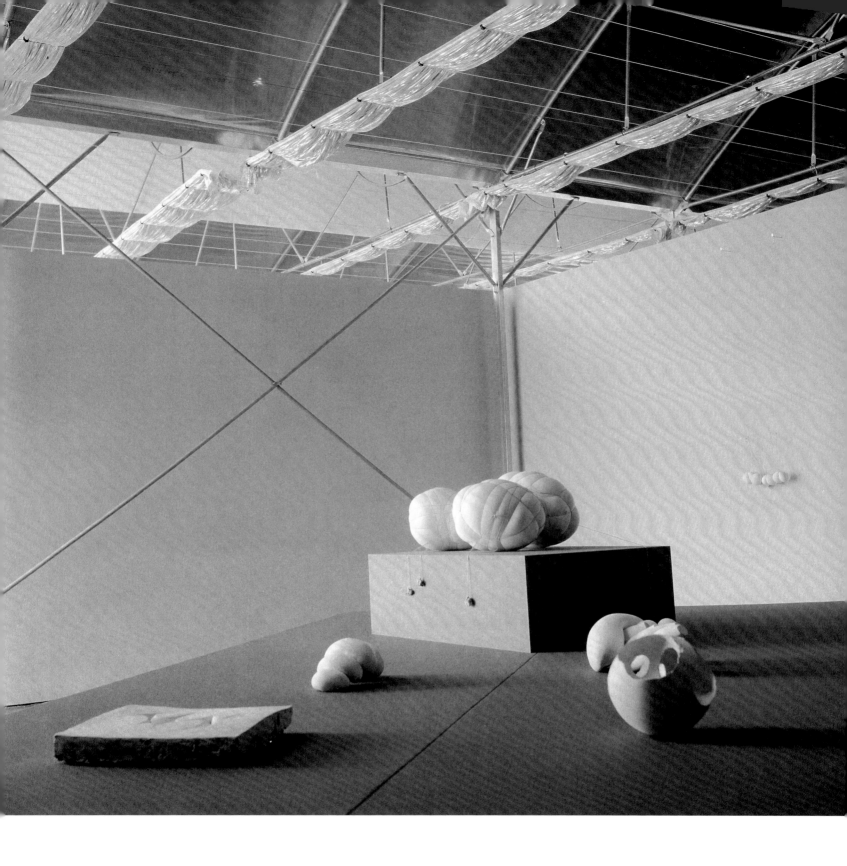

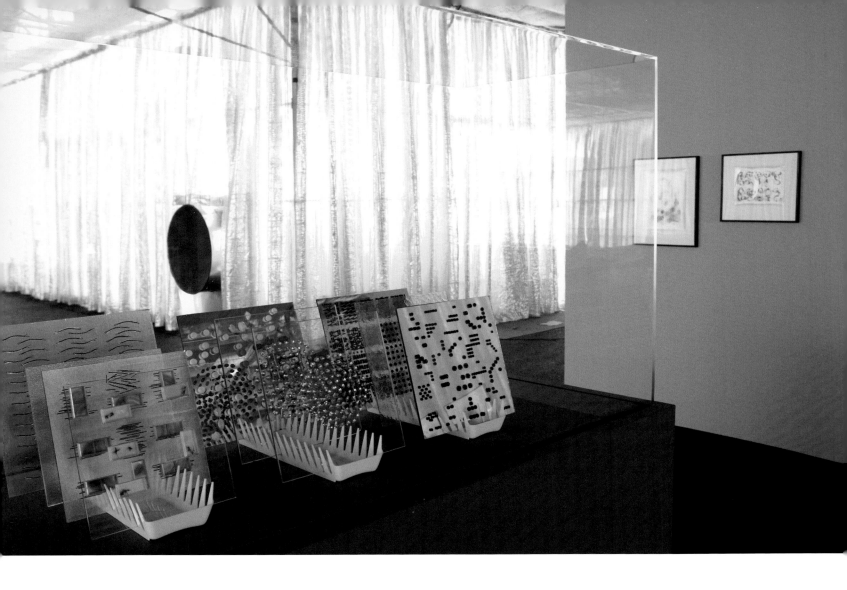

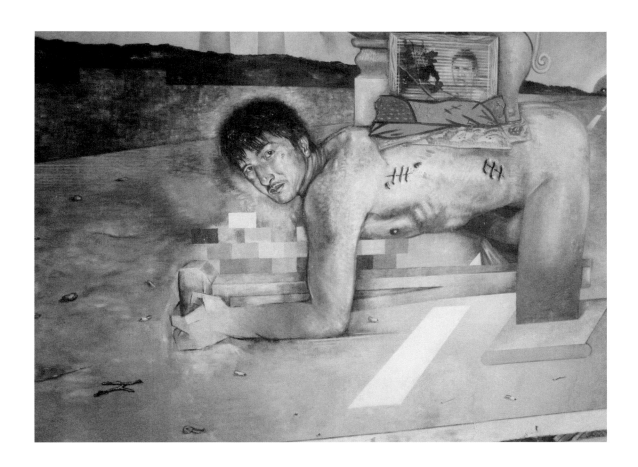

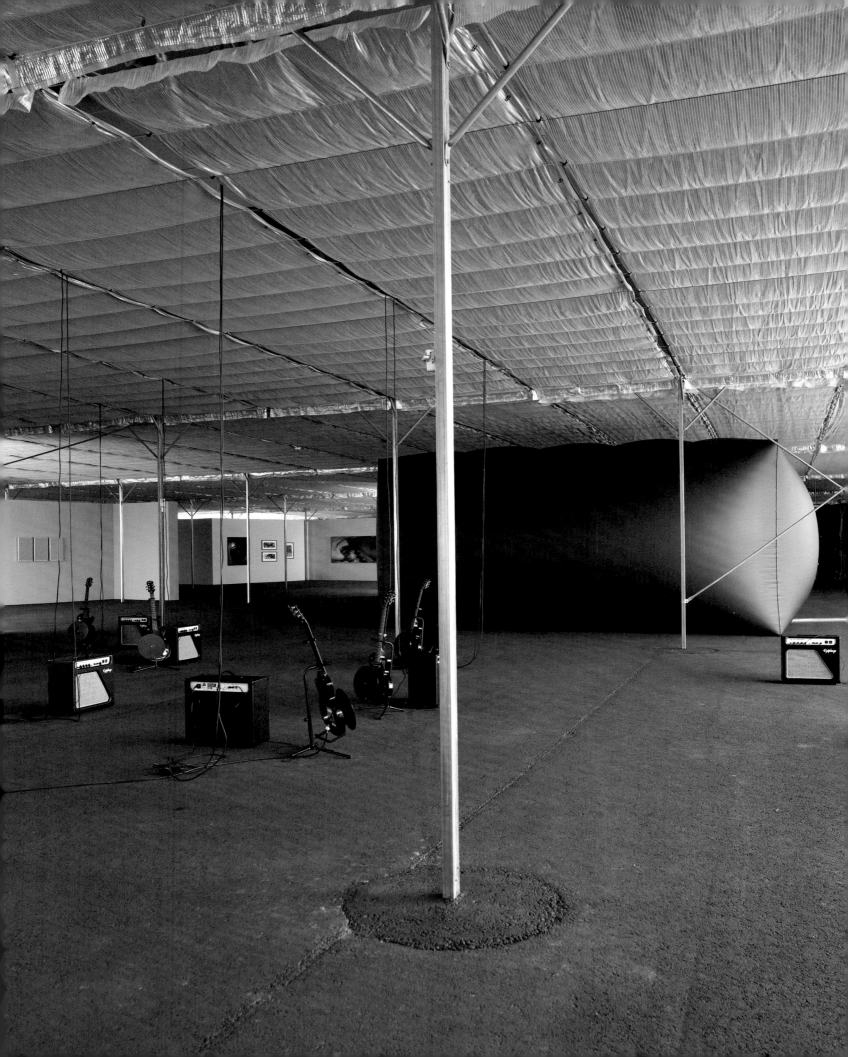

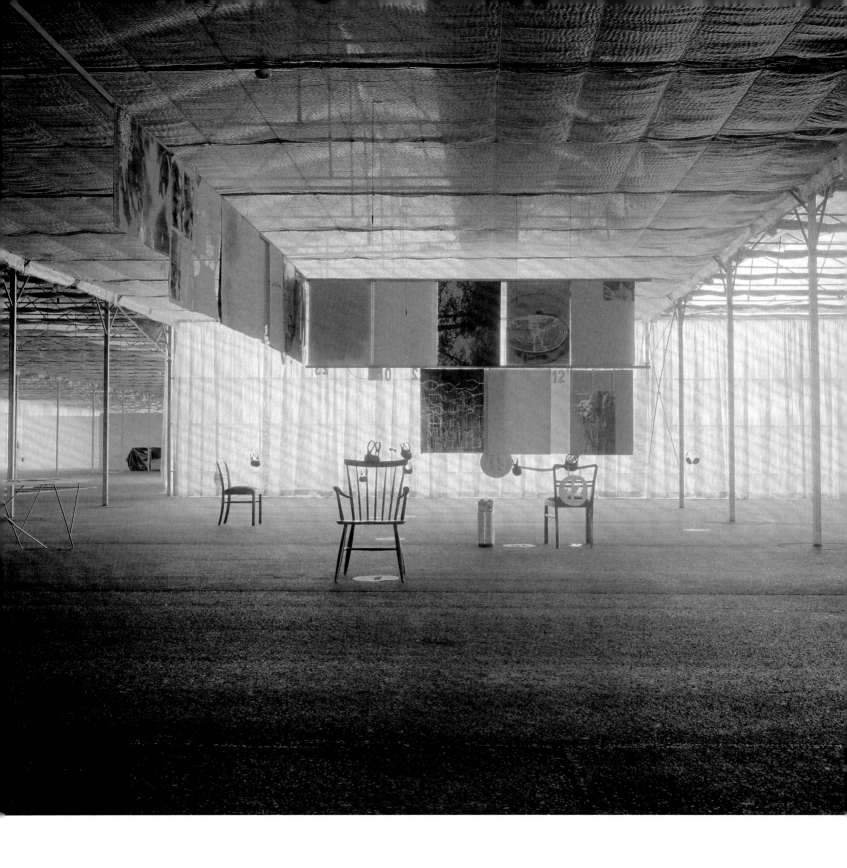

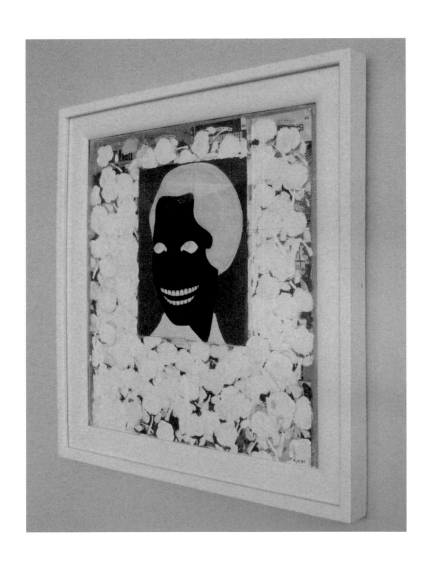

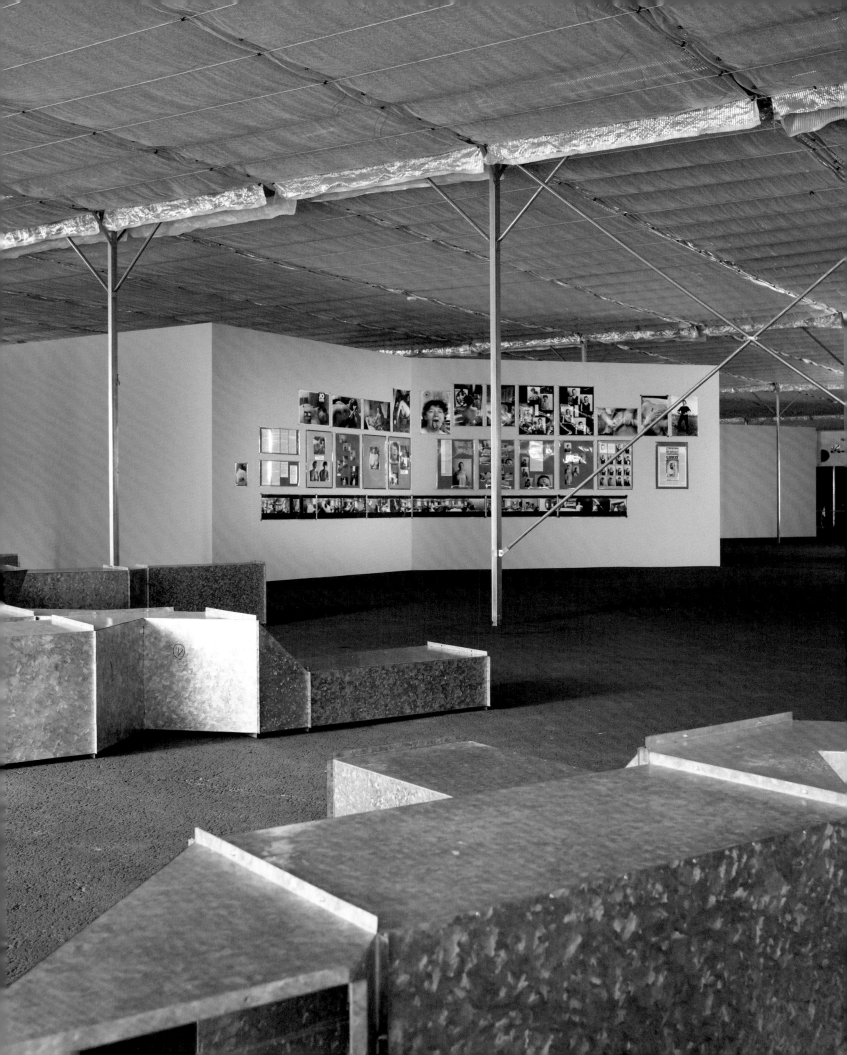

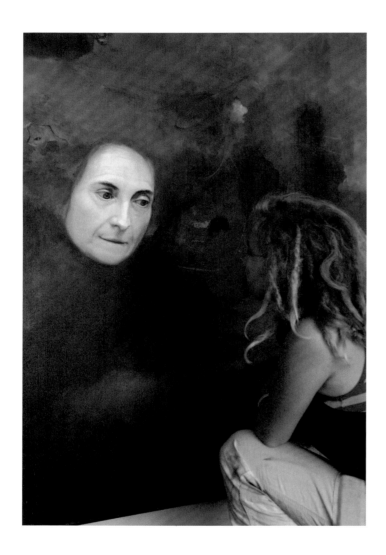

Anhang | Appendix | Appendice

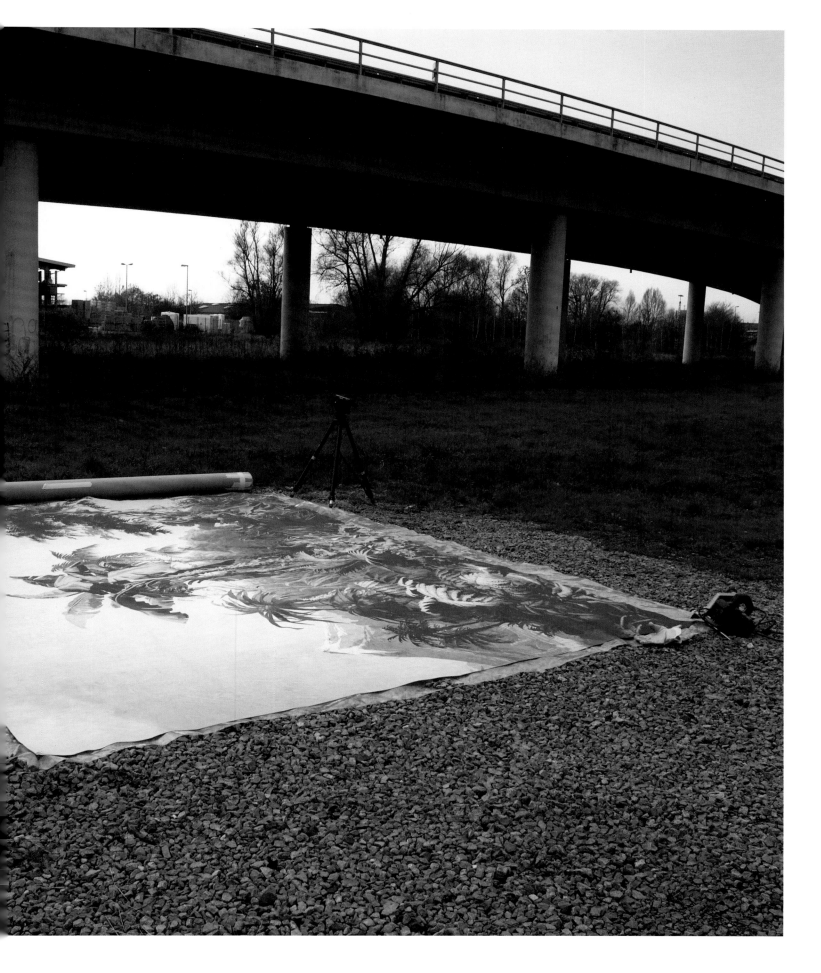

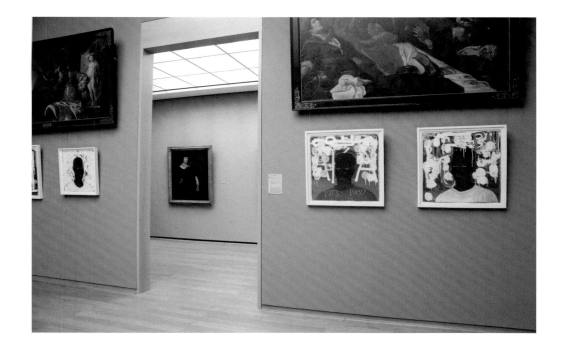

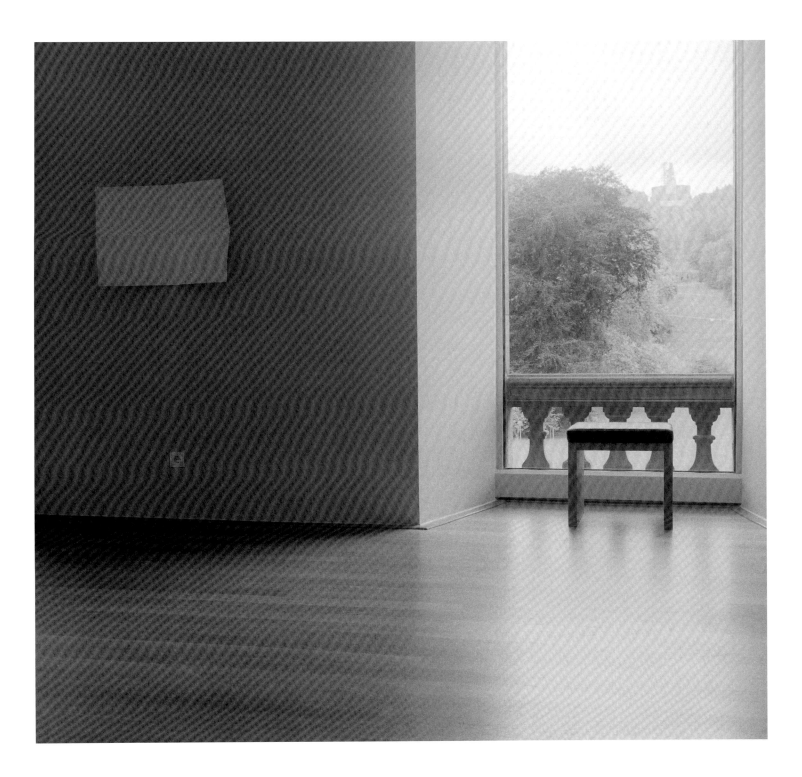

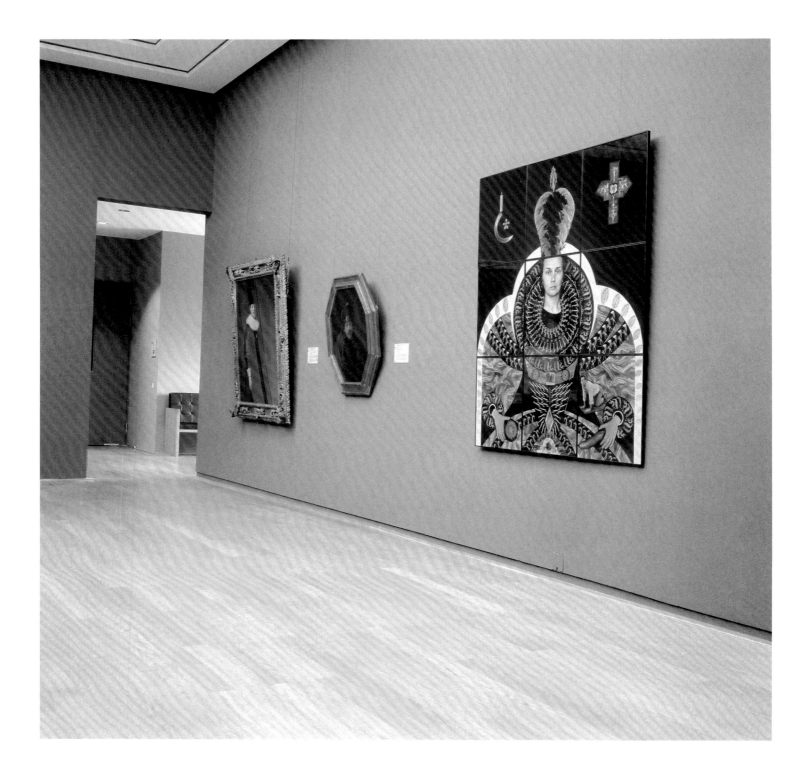

PETER FRIEDL

*1960 in Oberneukirchen (AT), lebt in Berlin (DE)
Peter Friedl beschäftigt sich in seinem konzeptuellen
Werk vielfach mit den gesellschaftlichen, politischen,
kulturellen und ästhetischen Konfigurationen der
Macht und entwickelt künstlerische Strategien, diese
zu entwaffnen. Die visuelle Darstellbarkeit komplexer
künstlerischer Inhalte wird dabei ebenso kritisch unter-
sucht wie die Verwendung medialer oder stilistischer
Kategorien. Ausstellungen: MAC – Miami Art Central,
2007 (US); MACBA – Museu d'Art Contemporani de
Barcelona, 2006 (ES); Witte de With, Rotterdam, 2004 (NL)

*1960 in Oberneukirchen (AT), lives in Berlin (DE)
In his conceptual work, Peter Friedl's concern is often
directed at social, political, cultural and aesthetic
configurations of power, and he develops artistic stra-
tegies with which to disarm them. The visual method
of portraying complex artistic content and, in equal
measure, the use of media and stylistic categories
is critically examined in the process. Exhibitions:
MAC – Miami Art Central, 2007 (US); MACBA – Museu
d'Art Contemporani de Barcelona, 2006 (ES); Witte
de With, Rotterdam, 2004 (NL)

*1960 à Oberneukirchen (AT), vit à Berlin (DE)
L'œuvre conceptuelle de Peter Friedl est consacrée
aux configurations sociales, politiques, culturelles,
esthétiques du pouvoir, et élabore des stratégies pour
les désamorcer. Il s'emploie également à examiner criti-
quement la représentabilité de contenus artistiques
complexes en recourant aux catégories médiatiques
et stylisiques. Expositions : MAC – Miami Art Central,
2007 (US) ; MACBA – Museu d'Art Contemporani de
Barcelona, 2006 (ES) ; Witte de With, Rotterdam, 2004 (NL)

GENEVIÈVE FRISSON

Geneviève Frisson enstammt einem alten französischen
Adelsgeschlecht, das sich in den Wirren des 19. Jahr-
hunderts mit der Bohème mischte. Sie fotografiert
seit ihrer Geburt und seit inzwischen gut zehn Jahren
ohne Kamera oder andere technische Apparate. Für die
documenta 12 machte sie eine Ausnahme. Sie lebt in
Paris und leitet das Institut für visuelle Epistemologie
am Collège de l'Europe.

Geneviève Frisson is descended from an old aristocratic
family in France, which mingled with the Bohemian
world during the turmoil of the 19th century. She has
been taking photographs ever since she was born, and
has been photographing without the aid of a camera
or other technical equipment for more than ten years.
She made an exception to this rule for documenta 12.
She lives in Paris and is the director of the Institute
of Visual Epistemology at the Collège de l'Europe.

Geneviève Frisson est issue d'une vieille famille de
la noblesse française que les troubles du XIXe siècle
ont conduit à s'égarer dans les milieux de la bohème.
Elle photographie depuis sa naissance, et depuis

dix ans environ maintenant sans appareil photos, ni
autre moyen technique. Sa contribution pour la docu-
menta 12 est une exception. Elle vit à Paris, où elle
dirige l'Institut d'épistomologie visuelle au Collège
de l'Europe.

ANDREA GEYER

*1971 in Freiburg, lebt in Freiburg (DE) und New York (US)
Andrea Geyer nutzt dokumentarische und fiktive Stra-
tegien in ihren Bild-Text-Installationen. Darin macht sie
den Einfluss von nationalen, geschlechts- und klassen-
spezifischen Implikatoren sichtbar und untersucht,
wie sich die permanente Umschreibung von kulturellen
Bedeutungen vollzieht, durch die ein Konsens über
Werte, Geschichte und Öffentlichkeit hergestellt wird.
Ausstellungen: Generali Foundation, Wien, 2007 (AT);
Witte de With, Rotterdam, 2005 (NL); Secession, Wien,
2003 (AT); Whitney Museum of American Art, New York,
2003 (US)

*1971 in Freiburg, lives in Freiburg (DE) and New York (US)
In her image and text installations, Andrea Geyer uses
both documentary and fictive strategies. She thus
renders the influence of national, gender and class-
specific implicators visible and examines just how
the permanent re-adjustment of cultural meanings
comes about, through which a consensus on values,
history and public space is created. Exhibitions:
Generali Foundation, Vienna, 2007 (AT); Witte de With,
Rotterdam, 2005 (NL); Secession, Vienna, 2003 (AT);
Whitney Museum of American Art, New York, 2003 (US)

*1971 à Freiburg, vit à Freiburg (DE) et New York (US)
Andrea Geyer recourt à des stratégies documentaires
et fictives dans ses installations réunissant texte
et image. Elle met en évidence les implications spécifi-
ques que sont l'appartenance à une nation, à un sexe
et à une classe et examine comment les significations
culturelles sont constamment récrites jusqu'à induire
un consensus sur les valeurs, l'histoire et les règles
de la vie publique. Expositions : Generali Foundation,
Vienne, 2007 (AT) ; Witte de With, Rotterdam, 2005 (NL) ;
Secession, Vienne, 2003 (AT) ; Whitney Museum of
American Art, New York, 2003 (US)

GEORGE HALLETT

*1942 in Cape Town (ZA), lebt in Claremont (ZA)
George Hallet ist einmal als humanistischer Fotograf
bezeichnet worden. Er hat drei Jahrzehnte lang in
Europa gearbeitet und dabei die positiven Aspekte im
Leben von Menschen fotografiert. 1994 kehrte er heim
nach Südafrika, um dort die ersten demokratischen
Wahlen und für die Wahrheits- und Versöhnungskom-
mission den Prozess der gesellschaftlichen Aufarbeitung
mit der Kamera zu begleiten. In Südafrika sind von ihm
u.a. Publikationen über den politischen Wandel, Frauen
in der Fotografie, afrikanische Autoren und Jugend-
kultur erschienen. Zahlreiche Ausstellungen in Europa,
Südafrika und Nordamerika.

*1942 in Cape Town (ZA), lives in Claremont (ZA)
George Hallett has been described as a humanist photographer. He worked in Europe for three decades, photographing the positive aspects of people's lives. He returned to his native South Africa in 1994 to photograph the first democratic elections, and subsequently, the Truth and Reconciliation Commission process. His South African work included books about transformation, women in photography, African writers and youth culture. He has exhibited widely in Europe, South Africa and North America.

*1942 à Cape Town (ZA), vit à Claremont (ZA)
On a désigné George Hallet comme un photographe humaniste. Il a travaillé trois décennies en Europe et y a photographié les aspects positifs de la vie humaine. En 1994 il est retourné en Afrique du Sud pour y suivre les premières élections libres et le processus d'élaboration sociale de la Commission Vérité et Récorciliation. Il a fait paraître en Afrique du Sud des publications sur le changement politique, sur les femmes dans la photographie, sur les auteurs africains et sur la culture de la jeunesse. Nombreuses expositions en Europe, en Afrique du Sud et en Amérique du Nord.

ARMIN LINKE

*1966 in Mailand, lebt in Mailand (IT)
Als Fotograf und Filmemacher arbeitet Armin Linke an einem fortschreitenden Archiv menschlicher Aktivität und der unterschiedlichsten natürlichen und geformten Landschaften. Er will Schauplätze dokumentieren, an denen die Grenze zwischen Fiktion und Wirklichkeit verschwimmt. Als Gastprofessor an der Staatlichen Hochschule für Gestaltung Karlsruhe (DE) hat er für das BILDERBUCH mit seinem Konzept beigetragen, für das vier seiner StudentInnen eigene Arbeiten entwickelt haben: ULRIKE BARWANIETZ (*1981 in Ilmenau/ Thüringen, DE), MALTE BRUNS (*1984 in Bielefeld, DE), JYRGEN UEBERSCHÄR (*1978 in Böblingen, DE) und TOBIAS WOOTTON (*1981 in Filderstadt, DE).

*1966 in Milan, lives in Milan (IT)
A photographer and filmmaker, Armin Linke is engaged in an ongoing archive project about human activity and the diversity of natural and man-made landscapes. He aims to document scenes where the boundary between fiction and non-fiction blurs. As visiting professor at the State College of Design in Karlsruhe (DE), he has contributed to the BILDERBUCH with a programme for which four of his students developed their own work. ULRIKE BARWANIETZ (*1981 in Ilmenau/ Thuringia, DE), MALTE BRUNS (*1984 in Bielefeld, DE), JYRGEN UEBERSCHÄR (*1978 in Böblingen, DE) und TOBIAS WOOTTON (*1981 in Filderstadt, DE).

*1966 à Milan, vit à Milan (IT)
Armin Linke, photographe et cinéaste a entrepris de constituer un fonds d'archives sur l'activité humaine et les paysages naturels ou façonnés par l'homme. Cette documentation se propose de montrer les domaines où fiction et réalité tendent à se confondre. Professeur

invité à la Staatliche Hochschule für Gestaltung de Karlsruhe (DE), il a dans ce cadre contribué à la conception de ce BILDERBUCH, qui inclut les œuvres spécialement créées par quatre de ses étudiants : ULRIKE BARWANIETZ (*1981 à Ilmenau/Thuringe, DE), MALTE BRUNS (*1984 à Bielefeld, DE), JYRGEN UEBERSCHÄR (*1978 à Böblingen, DE) und TOBIAS WOOTTON (* 1981 à Filderstadt, DE).

HANS NEVÍDAL

*1956 in Wien, lebt in Wien (AT)
Der Experimentalgrafiker und Konzeptkünstler Hans Nevídal erforscht in seiner Arbeit soziale Beziehungen und das weite Feld experimenteller Druckprozesse.

*1956 in Vienna, lives in Vienna (AT)
The experimental graphic designer and conceptual artist Hans Nevídal explores social relations in his work, as well as a range of experimental printing processes.

*1956 à Vienne, vit à Vienne (AT)
Le graphiste expérimental et artiste conceptuel Hans Nevídal explore les relations sociales et le vaste champ des procédés d'impression expérimentaux.

GEORGE OSODI

*1974 in Lagos, lebt in Lagos (NG)
Georges Osodis Fotografien bewegen sich zwischen journalistischer Reportage, künstlerischer Dokumentarfotografie und Aktivismus. Sein engagiert kritischer Blick ist auf soziale, ökonomische und ökologische Prozesse der Ausbeutung gerichtet und zeigt die drastischen Auswirkungen auf das prekäre Leben in der Region. Seine Fotos werden in internationalen Magazinen und Zeitungen publiziert. Er ist Mitglied der Associated Press News Agency. Ausstellungen: ifa-Galerien, Berlin und Stuttgart, 2004 (DE); London Rising Tide, London, 2004 (UK); British Council, Nimbus Art Centre, Lagos, 2004 (NG)

*1974 in Lagos, lives in Lagos (NG)
George Osodi's photographs are a combination of journalistic reporting, artistic documentary photography and activism. His highly aware, critical viewpoint focuses on the social, economic and ecological processes of exploitation and reveals the drastic effects on the insecure life in the region. His photos are published in international magazines and newspapers. He is a member of the Associated Press News Agency. Exhibitions: ifa-Galerien, Berlin and Stuttgart, 2004 (DE); London Rising Tide, London, 2004 (UK); British Council, Nimbus Art Centre, Lagos, 2004 (NG)

*1974 à Lagos, vit à Lagos (NG)
Les photographies de Georges Osodi se situent à la rencontre du reportage, de la photographie artistique de documentaire et de l'activisme. Son regard engagé est braqué sur les processus sociaux, économiques et écologiques de l'exploitation. Il montre leurs effets

terribles sur la vie précaire dans la région. Il est membre de l'Associated Press News Agency. Expositions : ifa-Galerien, Berlin et Stuttgart, 2004 (DE) ; London Rising Tide, London, 2004 (UK) ; British Council, Nimbus Art Centre, Lagos, 2004 (NG)

ALEJANDRA RIERA

*1965 in Buenos Aires (AR), lebt in Paris (FR)
Riera arbeitet seit 1995 mit den Methoden der künstlerischen Recherche an einem imaginären Archiv, das eine kritische Sicht auf transkulturelle, soziale und repräsentationspolitische Fragen wirft. Sie produziert Videodokumente, Fotografien und Texte, die sie in stets neue Beziehungen zueinander setzt. Gleichzeitig hinterfragt sie dokumentarische Strategien im Kunstfeld. Kennzeichnend für ihr Werk sind die vielfältigen Ebenen der interdisziplinären Zusammenarbeit. Ausstellungen: Fundació Antoni Tàpies, Barcelona, 2004–2005 (ES); MAC – Miami Art Central, Miami, 2004 (US); Witte de With, Rotterdam, 2003 (NL)

*1965 in Buenos Aires (AR), lives in Paris (FR)
Riera has been working since 1995 with methods of artistic research on an imaginary archive which propose a critical view of transcultural, social and politically representational questions. She produces video documents, photographs and texts, which she continuously places in new relationships to each other. At the same time she questions documentary strategies in the field of art. The multiple layers of interdisciplinary collaboration are characteristic of her work. Exhibitions: Fundació Antoni Tàpies, Barcelona, 2004–2005 (ES); MAC – Miami Art Central, Miami, 2004 (US); Witte de With, Rotterdam, 2003 (NL)

*1965 à Buenos Aires (AR), vit à Paris (FR)
Depuis 1995, Riera constitue selon des méthodes de recherches artistiques un fonds d'archives imaginaires, avec un regard critique sur les questions transculturelles, sociales et de représentation politique. Dans ses vidéos documentaires, ses photographies et ses textes, elle s'attache à toujours trouver des liens nouveaux. Elle explore par ailleurs les stratégies documentaires dans le domaine artistique. Son œuvre est caractérisée par ce mode de coopération interdisciplinaire. Expositions : Fundació Antoni Tàpies, Barcelona, 2004-2005 (ES); MAC – Miami Art Central, Miami, 2004 (US) ; Witte de With, Rotterdam, 2003 (NL)

MARTHA ROSLER

* in Brooklyn, New York, lebt in New York (US)
Der Ausgangspunkt für das konzeptuelle Werk der Künstlerin ist die alltägliche Lebenswelt. Rosler dekonstruiert gesellschaftliche Konventionen, geschlechtliche Normierungen und mediale Repräsentationen. Dabei verhandelt sie die Möglichkeit und Bedingtheit von Wahrnehmung und (Welt-)Erfahrung. Ihre Fotografien, Performances, Videos, Textarbeiten, Installationen und Collagen werden von ihrer theoretischen Arbeit als

Autorin begleitet. Ausstellungen: Frankfurter Kunstverein, 2006 (DE); Institute of Contemporary Arts, London, 2005 (UK); MAC – Miami Art Central, Miami, 2004 (US)

* in Brooklyn, New York, lives in New York (US)
The point of departure for the artist's conceptual work is our everyday surroundings. Rosler deconstructs social conventions, sexual norming and representations in the media. In this manner she treats the possibility and relativity of perception and (world) experience. Her photographs, performances, videos, text works, installations, and collages are accompanied by her theoretical work as an author. Exhibitions: Frankfurter Kunstverein, 2006 (DE); Institute of Contemporary Arts, London, 2005 (UK); MAC – Miami Art Central, Miami, 2004 (US)

* à Brooklyn, New York (US), vit à New York (US)
L'artiste a pris comme point de départ de son œuvre conceptuelle le monde de la vie quotidienne. Rosler déconstruit les conventions sociales, les normes sexuelles et les représentations médiatiques. Elle traite donc de la possibilité et des déterminations de la perception et de l'expérience du monde. Son travail théorique accompagne ses photographies, performances, vidéos, articles, installations et collages. Expositions : Frankfurter Kunstverein, 2006 (DE) ; Institute of Contemporary Arts, London, 2005 (UK) ; MAC – Miami Art Central, Miami, 2004 (US)

ALLAN SEKULA

*1951 in Erie (US), lebt in Los Angeles (US)
Allan Sekula setzt sich in seinen fotografischen Arbeiten und Texten kritisch mit den ökonomischen, politischen, sozialen und kulturellen Veränderungen im Rahmen der Globalisierung von Ökonomie und Politik auseinander. Zugleich beschäftigt er sich mit neuen Formen des Dokumentarismus in der Kunst, die von der sozialdokumentarischen Tradition ebenso abweichen wie von einer streng konzeptualistischen Arbeitsweise. Ausstellungen: Centre Georges Pompidou, Paris, 2006 (FR); Camera Austria, Graz, 2005 (AT); Generali Foundation, Wien 2003 (AT)

*1951 in Erie (US), lives in Los Angeles (US)
In his photographic works and texts, Allan Sekula enters into a critical discourse about economic, political and cultural changes within the framework of the globalisation of economy and politics. At the same time he deals with new forms of documentation in art that differ from the tradition of social documentary just as much as from a strictly conceptual approach. Exhibitions: Centre Georges Pompidou, Paris, 2006 (FR); Camera Austria, Graz, 2005 (AT); Generali Foundation, Vienna 2003 (AT)

*1951 à Erie (US), vit à Los Angeles (US)
Les photographies et les textes d'Allan Sekula sont une analyse critique des bouleversements économiques, politiques, sociaux et culturels à l'ère de la globalisation économique et politique. Il explore aussi les formes nouvelles du documentaire artistique qui rompent aussi bien avec la tradition du genre qu'avec un mode de travail strictement conceptuel. Expositions : Centre Georges Pompidou, Paris, 2006 (FR) ; Camera Austria, Graz, 2005 (AT) ; Generali Foundation, Vienne 2003 (AT)

MARGHERITA SPILUTTINI

*1947 in Schwarzach/Salzburg (AT), lebt in Wien (AT)
Die Arbeit von Margherita Spiluttini konzentriert sich auf die Wahrnehmung von Architektur und Raum als weit gefasster Begriff. So ist im Laufe der Zeit ein umfangreiches Werk entstanden, das Architekturen sowohl bedeutender zeitgenössischer ArchitektInnen als auch anonymer Schöpfer, sowohl Eingriffe in die Landschaft als auch urbane Vernetzungen dokumentiert. Ausstellungen: Architekturzentrum Wien auf der ARCO, Madrid, 2006 (ES); Technisches Museum Wien, 2002 (AT) und Architectural Association, London, 2004 (UK); Biennale für Architektur in Venedig 1991, 1996 und 2004 (IT)

*1947 in Schwarzach/Salzburg (AT), lives in Vienna (AT)
The work of Margherita Spiluttini is based on an expanded notion of the conscious perception of architecture and space. Over time she has developed a comprehensive body of work, documenting the work of significant contemporary architects and anonymous creators, as well as interventions into the landscape and urban networks. Exhibitions: Architekturzentrum Wien at ARCO, Madrid, 2006 (ES); Technisches Museum, Vienna, 2002 (AT) and Architectural Association, London, 2004 (UK); Biennal of Venice, International Architecture Exhibitions, Venice 1991, 1996 and 2004 (IT)

*1947 à Schwarzach/Salzburg (AT), vit à Vienne (AT)
Le travail de Margherita Spiluttini se concentre sur la perception de l'architecture et de l'espace au sens large du terme. Elle a constitué au fil du temps une large documentation qui prend en compte aussi bien les œuvres d'architectes célèbres que de créateurs anonymes, des interventions sur le paysage ou le tissu urbain. Expositions : Architekturzentrum Wien à l'ARCO, Madrid, 2006 (ES) ; Technisches Museum, Vienne, 2002 (AT) et Architectural Association, Londres, 2004 (UK) ; Biennale d'architecture à Venise 1991, 1996 et 2004 (IT)

EGBERT TROGEMANN

*1954 in Düsseldorf, lebt in Düsseldorf (DE)
Egbert Trogemanns fotografischer Blick sucht nach sachlicher Objektivität. Er versteht sich als Chronist. So werden seine Aufnahmen von Menschen, Architekturen oder künstlerischen Inszenierungen zur Analyse von Zuständen. In einer umfangreichen Werkgruppe dokumentiert er seit 1999 das Studiopublikum von TV-Shows als Teil des medialen Lebens. Seine Fotos werden weltweit in Katalogen und Magazinen publiziert. Ausstellungen: Museum Franz Gertsch, Burgdorf 2004 (CH); New Museum of Contemporary Art, New York 2003 (US); Obala Art Center, Sarajevo 1999 (BA)

*1954 in Düsseldorf, lives in Düsseldorf (DE)
Egbert Trogemann works from a point of view that emphasises factual objectivity. He considers himself a chronicler, with his images of people, buildings or artistic presentations analysing changing conditions in time. Since 1999 he has documented television studio audiences in an extensive series of works exploring life in the contemporary media landscape. His photographs have been published in catalogues and magazines all over the world. Exhibitions: Museum Franz Gertsch, Burgdorf 2004 (CH); New Museum of Contemporary Art, New York 2003 (US); Obala Art Center, Sarajevo 1999 (BA)

*1954 à Düsseldorf, vit à Düsseldorf (DE)
Le regard photographique d'Egbert Trogemann est en quête d'objectivité factuelle. Il se voit en chroniqueur. Ses photos d'hommes, d'architectures ou de mises en scène artistiques sont autant l'analyse d'une situation. Il a constitué depuis 1999 une vaste documentation sur le public de studio qui assiste aux shows télévisés, considéré comme partie prenante de la vie médiatique. Nombreuses publications (catalogues, magazines). Expositions : Museum Franz Gertsch, Burgdorf 2004 (CH) ; New Museum of Contemporary Art, New York 2003 (US) ; Obala Art Center, Sarajevo 1999 (BA)

LIDWIEN VAN DE VEN

*1963 in Hulst (NL), lebt in Rotterdam (NL)
Das Werk von Lidwien van de Ven ist geprägt von einer mehrdeutigen Haltung zum Prozess des Bilderlesens und Dechiffrierens. Ihre fotografischen Arbeiten erkunden dabei den Raum zwischen dem Sichtbaren und dem Unsichtbaren. Ihr besonderes Interesse gilt Themenfeldern wie Religion, Politik und medialer Bildproduktion als Indikatoren gegenwärtiger Gesellschaften. Viele ihrer Arbeiten entstanden zuletzt in der Region des Nahen Ostens und in Europa. Ausstellungen: 15th Biennale of Sydney, 2006 (AU); Le Plateau, Fonds regional d'art contemporain d'Île-de-France, Paris, 2005 (FR); MAC – Miami Art Central, Miami, 2004 (US)

*1963 in Hulst (NL), lives in Rotterdam (NL)
Lidwien van de Ven's work is marked by an equivocal stance towards the process of reading and de-coding an image. Her photographic work thereby explores the space between the visible and the invisible. The artist is especially interested in subjects such as religion, politics and image production by the media as indicators of modern society. Many of her most recent works have been created in the Middle East and in Europe. Exhibitions: 15th Biennale of Sydney, 2006 (AU); Le Plateau, Fonds regional d'art contemporain d'Île-de-France, Paris, 2005 (FR); MAC – Miami Art Central, Miami, 2004 (US)

*1963 à Hulst (NL), vit Rotterdam (NL)
L'œuvre de Lidwien van de Ven est marquée par une approche ambiguë des procédés de lecture et décodage des images. Ses travaux photographiques explorent l'espace entre le visible et l'invisible. Elle s'intéresse en particulier à des thèmes comme la religion, la politique et la production médiatique des images en tant qu'indicateurs des sociétés actuelles. La plupart de ses oeuvres récentes ont été réalisées dans les régions du Proche-Orient et en Europe. Expositions : 15th Biennale of Sydney, 2006 (AU); Le Plateau, FRAC (Fonds régional d'art contemporain) d'Île-de-France, Paris, 2005 (FR); MAC – Miami Art Central, Miami, 2004 (US)

EDWARD WOODMAN

* 1943 in St. Albans Hertfordshire (UK), lebt in London (UK)
Edward Woodman arbeitet als freier Fotograf mit den Schwerpunkten Dokumentarfotografie und Erfassung von Werken der Gegenwartskunst. Er hat eng mit Künstlern und Architekten wie Helen Chadwick, Cornelia Parker, Edward Allington, Richard Wilson und Zaha Hadid zusammengearbeitet. Es ist sein Verdienst, dass er »die am wenigsten fassbaren, die flüchtigsten, dahin schwindenden Kunstwerke, die im letzten Jahrzehnt des 20. Jahrhunderts [in UK] entstanden, auf den Punkt gebracht hat.« Seine Arbeiten wurden in zahlreichen Kunstbänden und in bedeutenden Ausstellungen veröffentlicht.

*1943 in St. Albans Hertfordshire (UK), lives in London (UK)
Edward Woodman is a freelance photographer specialized in documentary photography and the recording of works of contemporary art. He has worked closely with artists and architects including Helen Chadwick, Cornelia Parker, Edward Allington, Richard Wilson and Zaha Hadid. He has been described as having been responsible for »pinning down the most elusive, ephemeral and evanescent artworks made [in the UK] in the last decade of the twentieth century«. His work has been published extensively in specialist art books and exhibited in major UK exhibitions.

*1943 à St. Albans Hertfordshire (UK), vit à Londres (UK)
Edward Woodman est un photographe indépendant spécialisé dans la photographie documentaire et de photographie de l'art contemporain. Il a travaillé en étroite collaboration avec des artistes et des architectes comme Helen Chadwick, Cornelia Parker, Edward Allington, Richard Wilson et Zaha Hadid. Son mérite est « d'avoir su fixer les œuvres d'art les plus fugaces, les plus éphémères et les plus évanescentes qui ont vu le jour [en UK] au cours de la dernière décennie. » On a pu voir ses travaux dans de nombreuses publications et expositions.

226 IMPRESSUM | IMPRINT | COLOPHON

Träger | Organizer | Organisateur
documenta und Museum Fridericianum
Veranstaltungs-GmbH

Friedrichsplatz 18
D–34117 Kassel
T +49 (0) 561-70 72 70
F +49 (0) 561-70 72 739
office@documenta.de
www.documenta.de

Gesellschafter | Stockholders | Gérant
Land Hessen
Stadt Kassel

**Geschäftsführer | Chief Executive Officer |
Directeur des affaires commerciales**
Bernd Leifeld

Prokurist | Authorized Signatory | Mandataire
Frank Petri

**Künstlerischer Leiter | Artistic Director |
Directeur artistique**
Roger M. Buergel

Kuratorin | Curator | Curateur
Ruth Noack

Die documenta und Museum Fridericianum Veranstal-
tungs-GmbH ist eine gemeinnützige Gesellschaft,
die von der Stadt Kassel und dem Land Hessen als
Gesellschafter getragen und finanziert und zudem von
der Kulturstiftung des Bundes unterstützt wird.

The documenta und Museum Fridericianum Veranstal-
tungs-GmbH is a nonprofit company supported and
financed jointly by the City of Kassel and the State
of Hesse as partners, with support from the Federal
Cultural Foundation.

La documenta und Museum Fridericianum Veranstal-
tungs-GmbH forment une société d'utilité publique
dont la ville de Cassel et le land de Hesse assurent
la gérance et le financement tandis qu'il sont en outre
soutenus par le Kulturstiftung des Bundes (Fondation
culturelle fédérale).

**Hauptsponsoren der documenta 12 |
Major Sponsors of documenta 12 |
Principaux sponsors de la documenta 12**

move your mind

Sponsoren | Sponsors | Sponsors
Deutsche Post AG
THE LINDE GROUP
Ströer Deutsche Städte Medien GmbH

**Medienpartner | Media Partners |
Partenaires pour les media**
ARTE
Deutsche Welle
hr2-kultur

BILDERBUCH

**Herausgeber/Herausgeberin | Chief Editors |
Éditeurs en chef**
Roger M. Buergel, Ruth Noack

FotografInnen | Photographers | Photographes
Peter Friedl
Geneviève Frisson
Andrea Geyer
George Hallett
Armin Linke mit | and | avec Ulrike Barwanietz,
Malte Bruns, Jyrgen Ueberschär, Tobias Wootton,
Hans Nevidal
George Osodi
Alejandra Riera
Martha Rosler
Allan Sekula
Margherita Spiluttini
Egbert Trogemann
Lidwien van de Ven
Edward Woodman

Konzept | Concept | Conception
Roger M. Buergel, Ruth Noack, Andreas Pawlik

**Produktionsleitung Photo Shooting, Koordination |
Photography Production Manager, Coordination |
Direction de la production des prises de vue,
coordination**
Jolanda Darbyshire

Assistenz | Assistance | Assistance
Juliane Böhm

Lektorat | Editor | Lecteur
Geertje König

Übersetzung | Translation | Traduction
Jean-François Poirier, Jonathan Quinn, Rachel Ridell,
Monique Rival, Michael Robertson, Karin Thielecke

**Logo, grafisches Erscheinungsbild d12 | Logo, Graphic
Design d12 | Logo, Présentation graphique d12**
Martha Stutteregger

**Gestaltung (Bilderbuch) | Design (Bilderbuch) |
Design (Bilderbuch)**
Hans Nevidal, Andreas Pawlik / D+, Büro für Design, Wien

Mitarbeit | Assistance | Collaboration
Julian Roedelius, Juliane Sonntag

Unser Dank gilt | Our thanks go to | Nous remercions
Silja Addy, Manuela Ammer, Peter Anders, Sabine Balzer, Kerstin Barutha, Elke Baulig, Katharina Becker, Katrin Binder, Wolfgang Bloechl, Markus Bonath, Olaf Brusdeylins, Peter Buchheit, Dirk Busch, Jeremy Clarke, Taras Compta Sayats, Mauro D'Ascerzo, Tilman Daiber, Peter Denker, Manfred Diehl, Michael Dietrich, Bernhard Draz, Klaus Dunckel, Judith Engelhardt, Ulrike Eversmaier, Martina Fischer, Sebastian Fleiter, Rike Frank, Götz York Frank, Fabian Fröhlich, Dieter Fuchs, Jens Gerber, Hartmut Glock, Birgit Grodtmann, Ulli Grötz, Ayşe Güleç, Andreas Gütter, Karin Haas, Christian Hagedorn, Malik Heilmann, Frank Heise, Anja Helbing, Matthias Henkel, Sonja Hohenbild, Alfred J. Klose, Hannah Jacobi, Susanne Jäger, Anna Jakupovic, Miron Jakupovic, Karin Janwlecke, Reiner Kaatsch, Naoko Kaltschmidt, Heinz Kaspar, Frank Kästner, Silvia Keller, Susanne Kensche, Paul Kirschner, Frank-Roland Klaube und dem Stadtarchiv Kassel | and the Kassel Archive of the Town | les archives municipales de Cassel, Kerstin Klier, Ekkehard Kneer, Lutz Könecke, Ottmar Körzel, Mark Kröll, Kristiane Krüger, Knut Kruppa, Elke Kupschinsky, Uwe Leifheit, Sebastian Lemke, Kirsten Lenk, Andrea Linnenkohl, Roland Lohne, Dragan Lorinovic, Nathalie Ludolph, Gregor Luft, Fabian Lux, Hinnerk Maatsch, Ralf Mahr, Martin Mainz, Milen Miltchev, Lars Möller, Martin Mühlhoff, Patrick Muise, Martin Müller, Ruth Münzner, Sonja Nabert, Andreas Neumann, Fernando Nino-Sanchez, Sonja Parzefall, Holger Paul, Walter Peter, Bianca Ratajczak, Lu se Reitstätter, Vanesa Fernández Rodríguez, Nils Rogge, Matthias Röhrborn, Judith Rudolf, Sven Rüsenberg, Andreas Sachsenmaier, Eckardt Sauer, Matthias Sauer, Manfred Schmidt, Marc Schmitz, Astrid Schneider, Mike Schöffel, Marcel Schörken, Ulrich Schötker, Lucia Schreyer, Heinrich Schröder, Wolfgang Schulze, Thomas Siegel, Knut Sippel, Christoph Spude, Frauke Stehl, Mathias Steins, Karin Stengel und dem documenta Archiv | and the documenta Archive | et les archives de la documenta, Ekkehard Strien, Barbara Sturm, Beate Tertilte, H.P. Tewes, Karin Thielecke, Nasira Toktobaeven, Graziella Tomasi, Muriel Utinger, Vassilev Vesselin, VermittlerInnen der documenta 12 | documenta 12 Mediators | les Médiateurs de la documenta 12, Matthias Voigt-Haraschta, Franziska Vollborn, Cornelia Wagner, Winfried Waldeyer, Mark Krishna Warnecke, Gregor J. M. Weber, Januz Weber, Sylvia Weber, Agnes Wegner, Hans-Jörg Weiser, Rabea Welte, Stefan Wendling, Wanda Wieczorek, Moritz Wiedemann, Veronika Winogradova, Bjørn Wolf, Constanze Wollrath, Jürgen Zähringer, Daniel Zilch, Matthias Zipp.

Besonderer Dank gilt | A special thanks goes to | Nous remercions en particulier
den VermittlerInnen von »Die Welt bewohnen. Schülerinnen und Schüler führen Erwachsene durch die documenta 12«. | the Mediators of »Inhabiting The World. Guided tours through documenta 12, conducted by Highschool students for adults«. | les Médiateurs du projet « Habiter le Monde. Des élèves proposent une visite guidée de la documenta 12 pour les adultes ».

To stay informed about upcoming TASCHEN titles, please request our magazine at www.taschen.com/magazine or write to TASCHEN, Hohenzollernring 53, D-50672 Cologne, Germany, contact@taschen.com, Fax: +49-221-254919. We will be happy to send you a free copy of our magazine which is filled with information about all of our books.

© 2007 TASCHEN GmbH
Hohenzollernring 53, D-50672 Köln
www.taschen.com

© 2007 documenta und Museum Fridericianum Veranstaltungs-GmbH, Kassel, TASCHEN GmbH, Köln und die KünstlerInnen und FotografInnen

Redaktionelle Koordination | Editorial Coordination | Coordination éditoriale
Simone Philippi

Koordination Produktion | Production Coordination | Coordination de la production
Horst Neuzner

ISBN 978-3-8228-1694-3
Printed in Germany

Fotonachweis | Photocredits | Crédits photographiques
Lidwien van de Ven (1), Stadtarchiv Kassel (5), Stadtarchiv Kassel (6), Günther Becker (7), George Osodi (8), George Osodi (9), Margherita Spiluttini (10), Lidwien van de Ven (11), Egbert Trogemann (15), Geneviève Frisson (17), Lidwien van de Ven (18), Margherita Spiluttini (19), Peter Friedl (20), Egbert Trogemann (21), Lidwien van de Ven (22), Peter Friedl (23), Edward Woodman (25), Margherita Spiluttini (27), Peter Friedl (29), George Osodi (30), Edward Woodman (31), Lidwien van de Ven (32), Geneviève Frisson (33), Geneviève Frisson (35), Allen Sekula (36), Margherita Spiluttini (37), Egbert Trogemann (38), Martha Rosler (39), Andrea Geyer (40), Lidwien van de Ven (41), Peter Friedl (43), Martha Rosler (44), Egbert Trogemann (45), Andrea Geyer (46/47), Martha Rosler (48), Peter Friedl (49), Andrea Geyer (51), Lidwien van de Ven (53), Egbert Trogemann (54), Alejandra Riera (55), Andrea Geyer (56), Ulrike Barwanietz* (57), Allen Sekula (59), Geneviève Frisson (63), Ulrike Barwanietz* (65), Egbert Trogemann (66/67), Alejandra Riera (69), Lidwien van de Ven (70), Geneviève Frisson (71), Hans Nevídal (72/73), Andrea Geyer (74), Alejandra Riera (75), Lidwien van de Ven (77), Malte Bruns/Jyrgen Ueberschär* (78), Lidwien van de Ven (79), Geneviève Frisson (80), Egbert Trogemann (81), Lidwien van de Ven (82), Alejandra Riera (83), Geneviève Frisson (84), Egbert Trogemann (85), Alejandra Riera (86), Egbert Trogemann (87), Egbert Trogemann (89), Egbert Trogemann (91), George Osodi (92), Hans Nevídal (93), Geneviève Frisson (94), Egbert Trogemann (95), Hans Nevídal (97), Lidwien van de Ven (98), Alejandra Riera (99), Alejandra Riera (100), Geneviève Frisson (101), Peter Friedl (102), Egbert Trogemann (103), Margherita Spiluttini (106/107), Margherita Spiluttini (109), Egbert Trogemann (110/111), Andrea Geyer (112), Hans Nevídal (113), George Osodi (114), Peter Friedl (115), George Osodi (117), Egbert Trogemann (118), Andrea Geyer (119), Lidwien van de Ven (120), Hans Nevídal (121), Hans Nevídal (123), Hans Nevídal (125), Malte Bruns/Jyrgen Ueberschär* (126/127), Hans Nevídal (129), Martha Rosler (131), Tobias Wooton* (134/135), Allen Sekula (136), Edward Woodman (137), Margherita Spiluttini (139), Lidwien van de Ven (140), Hans Nevídal (141), Alejandra Riera (142/143), Geneviève Frisson (144), Alejandra Riera (145), Alejandra Riera (146), Hans Nevídal (147), Martha Rosler (148), Edward Woodman (149), Alejandra Riera (150), Andrea Geyer (151), Geneviève Frisson (152), Egbert Trogemann (153), Geneviève Frisson (154), Lidwien van de Ven (155), Egbert Trogemann (156), Andrea Geyer (157), Lidwien van de Ven (158), Lidwien van de Ven (159), Geneviève Frisson (160), Geneviève Frisson (161), Geneviève Frisson (162), Alejandra Riera (163), Hans Nevídal (164), Geneviève Frisson (165), Geneviève Frisson (167), Hans Nevídal (168/169), Andrea Geyer (170), Edward Woodman (171), Geneviève Frisson (172), Hans Nevídal (173), Geneviève Frisson (174), Geneviève Frisson (175), Hans Nevídal (176), Geneviève Frisson (177), Geneviève Frisson (178), Egbert Trogemann (179), Geneviève Frisson (180), Geneviève Frisson (181), Geneviève Frisson (182), Peter Friedl (183), Alejandra Riera (184), Geneviève Frisson (185), Geneviève Frisson (186), Egbert Trogemann (187), Alejandra Riera (188), Peter Friedl (189), Hans Nevídal (191), Geneviève Frisson (192), Alejandra Riera (193), Geneviève Frisson (194), Hans Nevídal (195), Geneviève Frisson (196), Geneviève Frisson (197), Egbert Trogemann (199), George Hallett (201), Andrea Geyer (202), Geneviève Frisson (203), Andrea Geyer (205), Geneviève Frisson (207), Andrea Geyer (208), Allen Sekula (209), Geneviève Frisson (210), Alejandra Riera (211), Egbert Trogemann (214/215), Allen Sekula (216), Geneviève Frisson (217), Lidwien van de Ven (218), Peter Friedl (219), Peter Friedl (220), Geneviève Frisson (221)

* Klasse Armin Linke | Armin Linke's class | Classe d'Armin Linke

Kameras | Cameras | Appareils photos
Peter Friedl (Rolleiflex 3.5 T), Geneviève Frisson (Mishima 0815), Andrea Geyer (Canon EOS 5D), George Hallett (Leica MP, Canon EOS 1V), Projekt Armin Linke | Project Armin Linke: Ulrike Barwanietz (Mamiya RZ 67, Linhof Technorama 612), Malte Bruns (Yashica 250 AF), Jyrgen Ueberschär (Yashica 250 AF), Tobias Wootton (Mamiya RZ 67). Hans Nevídal (Eigenbau | Self-made | Fabrication privée 4 x 5 inch, Nikon F3, Canon EOS 5D, Sony DSC-R1), George Osodi (Canon EOS-1D Mark II), Alejandra Riera (Canon EOS 5D), Martha Rosler (Kyocera T4, Canon SD800 IS), Allan Sekula (verschiedene veraltete Kameras, die ohne Batterien auskommen | a variety of obsolete cameras, most of which do not require batteries | divers vieux appareils photos qui ne requièrent pas de batterie), Margherita Spiluttini (Linhof Kardan E), Egbert Trogemann (Hasselblad digital, Canon digital), Lidwien van de Ven (Canon EOS 5D, Nikon F80), Edward Woodman (Hasselblad 500EL/M)